跟著義大利大師學水彩
基礎篇

U0064706

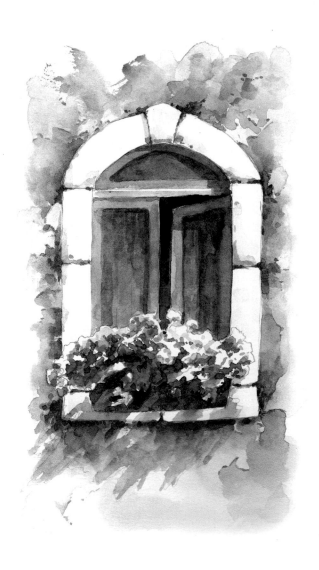

瓦萊里奧‧利布拉拉托
塔琪安娜‧拉波切娃　合著

國家圖書館出版品預行編目(CIP)資料

跟著義大利大師學水彩：基礎篇 / 瓦萊里奧‧
利布拉拉托、塔琪安娜‧拉波切娃合著；王
怡君譯. -- 新北市：北星圖書, 2016.07
　　面；　公分
　　ISBN 978-986-6399-37-4（平裝）

　　1. 水彩畫 2. 繪畫技法

948.4　　　　　　　　　　　　105007887

跟著義大利大師學水彩：基礎篇

作　　者 / 瓦萊里奧‧利布拉拉托、塔琪安娜‧拉波切娃合著
譯　　者 / 王怡君
校　　審 / 林冠霈
發 行 人 / 陳偉祥
發　　行 / 北星圖書事業股份有限公司
地　　址 / 新北市永和區中正路458號B1
電　　話 / 886-2-29229000
傳　　真 / 886-2-29229041
網　　址 / www.nsbooks.com.tw
e-mail / nsbook@nsbooks.com.tw
劃撥帳戶 / 北星文化事業有限公司
劃撥帳號 / 50042987
製版印刷 / 皇甫彩藝印刷股份有限公司
出 版 日 / 2016 年 7 月
I S B N / 978-986-6399-37-4
定　　價 / 299 元

Watercolor School. Basic Course

© Libralato V., text, 2012

© Lapteva T., text, 2012

© NORTH STAR BOOKS CO., LTD Izdatelstvo Eksmo, design, 2016

本書如有缺頁或裝訂錯誤，請寄回更換。

目錄

前言 4

材料與用具 5

‧顏料 6

‧畫筆－如何正確使用畫筆 8

‧其他用具 13

‧畫紙 15

略談色彩－原色與二次色 19

‧略談色彩 20

技法 22

‧顏色的層次，或色調的暈染 23

‧單色作畫《青蘋果》 32

‧雙色作畫－兩個物體的結構 35

‧三色作畫－畫風景 38

‧在乾的紙上作畫 42

‧在濕的紙上作畫 46

‧畫雲－運用吸水紙巾技法 53

‧陰影 58

‧水的反射與倒影 66

‧留白膠 76

一起作畫 82

後記 90

前言

　　大家手上拿的這本名為《跟著義大利大師學水彩—基礎篇》的書，是一個豐富又吸引人的故事開端。對我們而言，本書兩位作者對水彩畫的領會與體悟，更甚於如何使用顏料與畫筆運用的敘述。我們將為大家開啟一扇通往美麗水彩畫世界的門，同時高興地邀請大家走進，並認識這個繽紛多彩的世界！

　　首先，就從顏料與水開始，了解如何運用它們來進行創作。水彩顏料的名稱本身即已說明：從拉丁字母《aqua》而來，意為水。在描述古代大師們的作品時，常會看到《水的顏料》這樣的名稱。色料與其黏合劑（阿拉伯膠）、糖、甘油是水彩顏料主要成分，雖然水只是作為溶劑，但所有這些元素正是包含在水裡。水彩畫的效果如同暈散在紙上透淨的水，紙上的顏色彷彿不是畫的，而是生動的色彩流淌，如此的流動，好似顏料隨興地漫流蕩漾。

材料與用具

顏料

在戶外寫生時，常常聽到身後的人說：《他畫得好美啊！》《他有很棒的顏料！！！》。

顏料與畫筆是特別需要重視的，現在先揭開顏料的秘密，讓我們一起來用心檢視。

水彩的顏料通常以 12-36 色為一套出售，安置在顏料盒的《溝槽》裡，也有管狀的水彩顏料，甚至是裝在有滴管的小瓶子裡。對於初學者最好使用傳統成套的水彩顏料，因為這些顏料在作畫中最為方便使用。

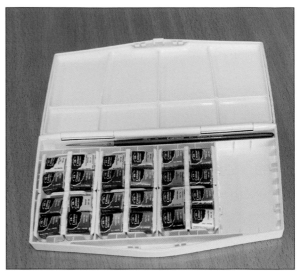

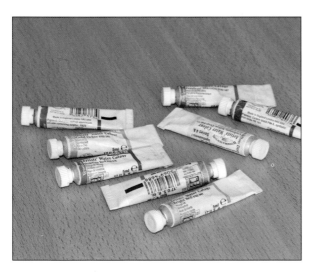

無論如何，不要使用兒童用的水彩顏料，因為它們比較濃稠，而且用途就只是簡單的《上色》。這種顏料無法創造出透明的水彩畫。

讓我們專心地來觀察顏料。每一種顏料都被填裝在單獨的塑膠或瓷製小盒，而成為顏料塊。個別顏料塊再裝在一個顏料盒裡，在需要時就可以更換用完的顏料或補充缺乏的顏色。做畫時要小心謹慎，盡量在調色盤上調出色調，別直接在顏料塊上塗抹。若有污損時，可以用乾淨的寬頭畫筆，沾水輕輕刷洗掉污損區塊，多餘的水可以用紙巾拭去。

畫作完成後，顏料一定要蓋緊密封，免得乾

掉。同樣地，用管狀的水彩顏料作畫，擠一些顏料在調色盤上，就鎖緊管子，使管內的顏料不致乾涸。

在作畫之前，要檢查是否備齊所需顏料。基本 24 色顏料如下：

1. 檸檬黃
2. 鎘黃
3. 亮赭
4. 褐色
5. 金黃

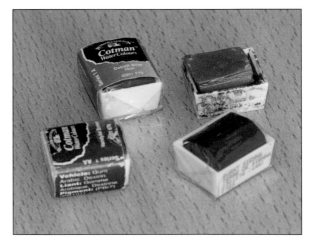

6. 鎘橙

7. 赭紅

8. 深褐色

9. 紅褐色

10. 鮮紅色

11. 深茜草紅

12. 胭脂紅

13. 茜草紫

14. 群青

15. 鈷藍

16. 酞菁藍

17. 碧綠

18. 永固綠

19. 草綠

20. 棕色

21. 深棕色

22. 焦赭

23. 焦茶色

24. 黑

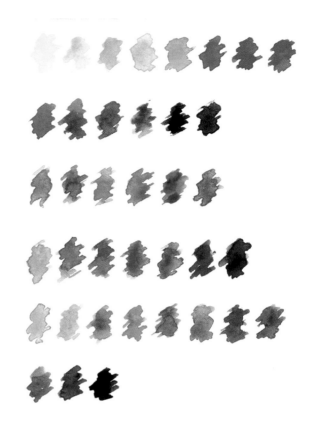

水彩顏料由於透亮，所以不同於其它膠彩畫、粉彩畫和油畫的顏料。水彩技法最主要的特質在於其透度與輕巧，以及顏色的純淨與鮮豔。畫紙上的顏色由於光穿透色層，再由畫紙反射，視覺感受到的顏色是乾淨與鮮亮，不是混濁不明。對顏色感覺的不同，是來自色層飽滿度的差別。水彩顏料這令人驚艷的特點，讓我們可以依照顏色的性質，創造出純淨透亮的作品。

在開始講解水彩技法前，應該要記得顏料的屬性，並盡量的使色層永遠呈現透亮。水彩顏料畫得太厚，即使在濕潤狀態時看起來是鮮亮的，但在顏料乾了之後，就會失去色彩飽滿度，看起來會混濁無生氣。同樣地，在水彩畫中不使用白色作畫，因為會使色彩濃重，而使畫作失去透明度。

畫筆─如何正確使用畫筆

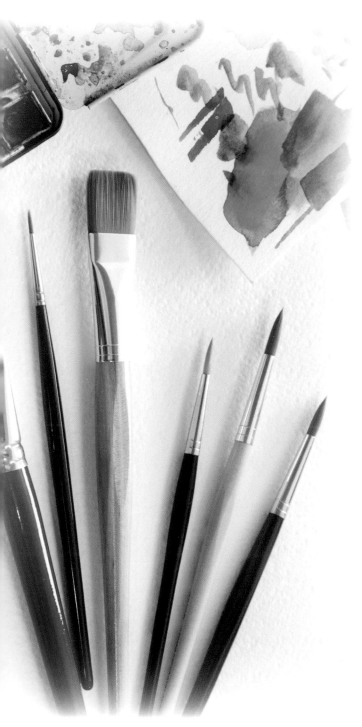

正確挑選畫筆不可輕忽。畫筆的品質與數量同樣重要。首先，水彩筆的刷毛應該要柔軟。硬質鬃毛不適合用來畫水彩，因為難含住水，而且塗刷時會留下刷痕，一般只將其用在濃稠厚重的顏料上。適合水彩畫的是松鼠、矮種馬、黃鼠狼的毛，以及輕軟的合成毛。

要注意筆刷有不同形狀：圓頭與平頭。筆桿上會有筆身粗細的標誌號碼。畫水彩畫需要準備2-14 號的圓頭畫筆，以及幾枝 20，30，50 號的平頭畫筆。大家或許會訝異，為什麼要這麼多枝筆呢？其實是因為每枝畫筆各有相對應的畫作類型。對於要大範圍的上色或潤濕紙張，需要寬的平頭畫筆。對於精細的勾勒則需要細圓頭畫筆。讓我們詳細的閱讀下列每一種情況，並注意如何正確運筆。

1. **寬平頭畫筆**。借助這種筆，可以輕易地潤濕紙張。只要將畫筆沾水，在杯口把多餘的水刮除，然後隨興的以水平方向，由上到下塗刷整張紙，這樣就會有一張均勻濕潤的紙。

同樣借助平頭畫筆，也能夠在紙張上作出單一色調的渲染。首先要在調色盤上調出需要的色調，

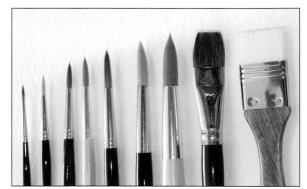

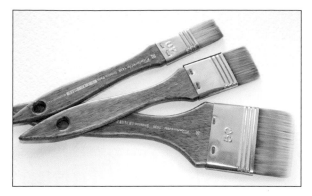 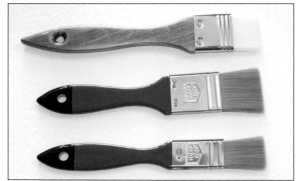

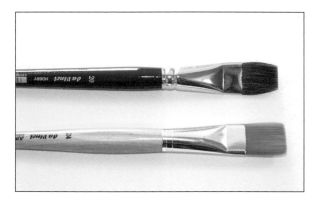 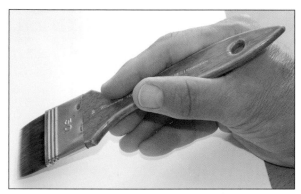

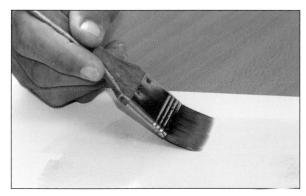 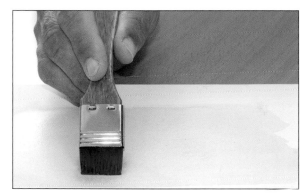

然後加上適量的水，用調好的顏料小心地上色。

如果想要加強某一部份的底色，或是要畫出條狀，也需要寬平頭畫筆。只是這時要以垂直方向，也就是上下塗刷。正確地使用平頭畫筆，就會得到均勻的顏色層，但是要記住，紙張必須是濕潤的。

將較小號的平頭畫筆運用在乾畫法上，會得到筆直均勻的線條，這個手法極適合裝飾畫。同時對於創作城市風景畫或靜物畫時，要描繪出勻稱的陰影也很合適。

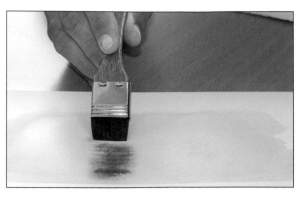
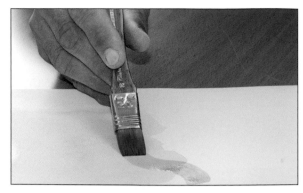

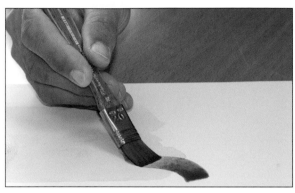
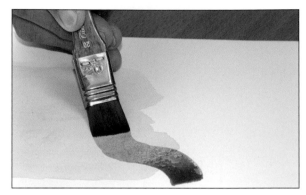

2. 作畫時，較常用的是**圓頭畫筆**，運用也有其訣竅。大號圓頭畫筆較適合在潤濕的紙上揮灑。將濕的畫筆沾一下顏料，然後輕盈移動筆尖上色。顏料會在潤濕的紙上漫流，而不會留下畫筆刷痕。可以用不同的顏色畫出幾個點，會看到顏料之間呈現美麗且出人意表的流淌與融合。這樣的技法適合用來描繪天空或背景。畫紙乾燥後，可以繼續用圓頭畫筆，以乾畫法進行下一步的潤飾。

　　細圓頭畫筆可以畫出細而工整的線條，作畫時需以畫筆筆尖處運筆。如果紙是乾的，可以把手放在紙上，或是用小拇指支撐，畫筆在這個時候應該要十分流暢，絕對不可按壓筆尖。

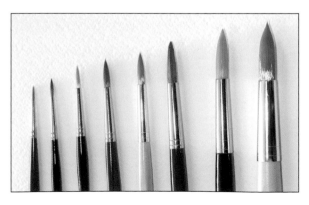

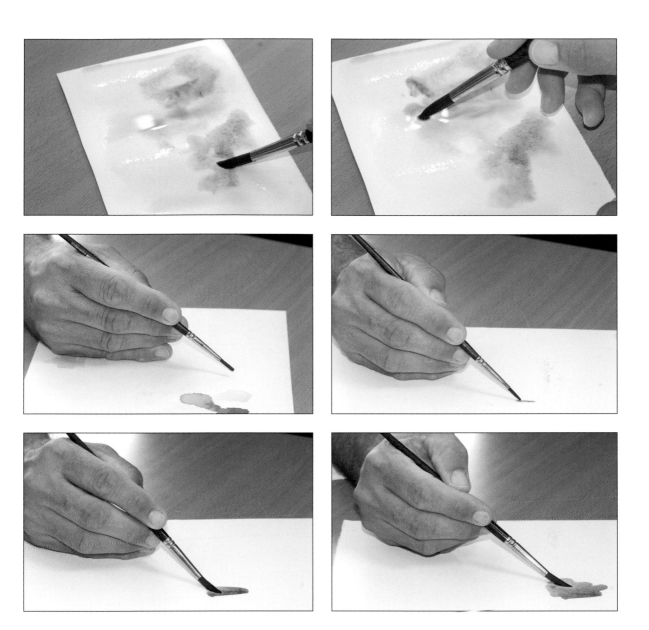

　　中號圓頭畫筆是水彩畫創作時運用最頻繁的。運用畫筆尖端可以單獨描繪，或是小區域的暈染。作畫時，畫筆要小角度的靠著紙張，也就是要斜跨在紙張上。筆觸要輕柔，並且記得筆毛一定要儲水含色，這樣才會留下美麗的流動痕跡。

　　注意畫筆使用禁忌。不能太大力按壓畫筆，否則畫筆的細毛會分岔。用這樣的畫筆上色無法做到細緻優美。同時，這樣的畫法會損壞筆毛，筆尖會變得粗糙、參差。

　　別忘了對於水彩畫來說，最重要的是色彩要純淨透亮。這意味著顏料需要在紙張上輕巧流淌，因此要常更換水。最好是用玻璃容器做筆洗，這樣可以知道水已混濁而該更換清水。

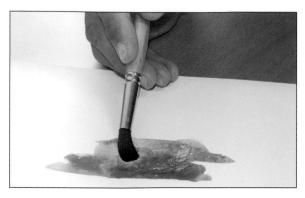
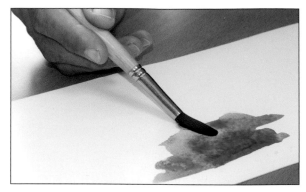

筆毛在玻璃筆洗內輕輕晃動幾次清洗。多餘的水輕輕地在杯口刮除，或者用紙巾小心擦拭。

絕對不可以把畫筆泡在水中，不但會破壞畫筆，而且細毛會捲曲，這樣的筆不再適合作畫。

作畫結束後，要仔細地以水清洗畫筆，水彩顏料在水流下可以清洗得很乾淨，因此不需要任何的溶劑來洗清。洗淨的畫筆筆毛朝上，放在玻璃杯裡晾乾。

其他用具

調色盤

調色盤是水彩畫必備用具，但不是任何調色盤都合適。特別是不要使用常會跟畫家聯想在一起的花俏木製調色盤。畫水彩畫需要一個中等大小，帶有圓或方格的塑膠調色盤。在方格中可以輕易地調出上色所要的色調與所需的量。

在調色盤上，以顏料加水的方式，調出所需的不同色調。除了調色盤，大家還需要小紙張作試色用。在調色盤調出色調後，要在測試紙上畫幾筆，這樣較能確知顏色。畫作結束後，調色盤用清水洗淨，並用紙巾擦乾。

紙巾或棉布。棉花棒。

　　紙巾和棉布的用途在於作畫時擦拭調色盤，以及吸乾畫筆。畫筆多餘的水不見得每次都容易在杯口處刮除，這時就要借助吸水性極佳的紙巾或棉布。還有一種紙巾運用技法，之後會再探討，這種技法也適合紙巾或面紙。對於細微精緻的畫作，比如在構圖中要去除多餘的顏色，就必須使用棉花棒。少量濕潤的顏料也可以用棉花棒吸附。此時，絕對不可去做塗抹顏料的動作。只要用棉花棒去輕觸顏料，棉花就會自動吸除顏料。

吹風機

　　在畫水彩畫時，不只會濕潤紙張上色，也會把紙張弄乾。有些技法要求畫作的某些部份需要速乾，這時要運用吹風機。同樣地借助吹風機能夠《吹拂》顏料，也就是借助熱風的移動賦予顏料需要的形狀。上述情況都可利用一般吹風機。

遮蓋液（留白膠）

　　水彩畫的技法第一眼看似簡單，而且也不要求很多特別的材料，但依然有自己的奧秘。其中一個秘密是遮蓋液。這可以用來保存畫紙自身白色的部份。使用專用的留白膠來覆蓋畫作的各細節，待乾後，可以開始作畫。畫完後小心擦掉留白膠。

　　可以用橡皮、豬皮膠，或用手指小心剔除，留白膠很容易從畫紙上去除。在事先畫好的底稿線條

上，小心地從軟管擠出留白膠。若要更細的線可以使用牙籤。如果需要大範圍的細節遮蓋，則使用瓶裝留白膠較方便，可以用畫筆塗在紙張上。塗完留白膠後，畫筆要仔細清洗，才不至於殘留乾掉的膠，筆毛也才不會黏住。

畫紙

　　專用的紙，稱之為《水彩畫紙》。一起來看看水彩畫紙與其他紙張的不同，以及要如何正確選擇。有無數種類的紙張，可以依照紙張表面特點與厚度來選擇。畫紙的厚度以磅為計量單位，紙愈厚重量愈重。水彩畫紙有不同的尺寸：有單張大開數紙，有小開數紙，包裝成文件包，或裝訂成冊。裝訂成冊較為方便，裡頭所有紙張膠合於書背上。用這樣的畫冊作畫，不用擔心紙張會弓起或翹起。畫作完成後，紙張也容易從畫冊中取下。這樣的畫冊有不同的大小，只要選擇自己最適合的即可。

　　還有別忘記要注意紙張的表面肌理。水彩的畫紙可以是光滑的，或粗紋理的。

　　畫作成果將取決於所挑選的畫紙。為了正確選擇合適的畫紙，要試著在不同的紙上畫幾筆。

　　請記住一點，光面紙與《瓦特曼紙》不適合水

彩畫。這些種類的紙對於水彩畫來說太厚、太光滑，顏料會在紙面上流動。

準備作畫的紙

現在大致已經認識了所有的主要用具，接著要著手準備作畫的紙。如果沒有使用水彩畫冊，而是在個別紙張作畫，那麼需要小心裱裝畫紙。可以把紙張用圖釘固定在畫架的畫板上，或是固定在厚紙板或膠合板上。若固定在厚紙板上時，需要一張厚紙板、紙膠帶和一張水彩畫紙。固定畫紙只需要紙膠帶，其它都不需要。紙膠帶可以從畫作取下，不會損害畫紙與色層。其他種類的膠帶所含的膠質，在取下時會破壞紙張。要注意厚紙板的大小要大於水彩畫紙。

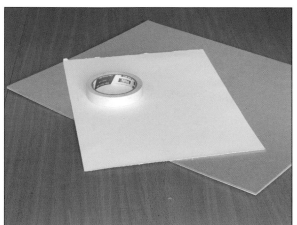

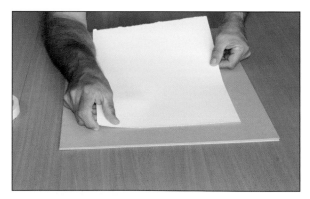
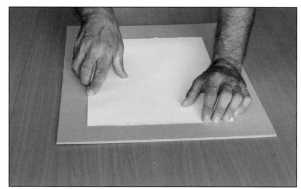

1. 把畫紙置於厚紙板中央，要確認紙張是工整平放沒有皺摺。如果畫紙之前是裝在畫筒裡，那麼應該要把紙張加壓，例如用幾本書壓放攤平一段時間。

2. 撕下一段紙膠帶。膠帶長度要比水彩畫紙邊緣長一點。

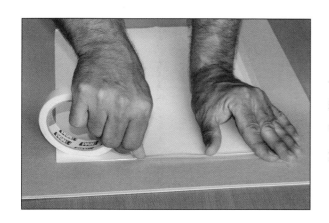

3. 把紙膠帶沿著畫紙一邊平整貼齊，讓膠帶一半寬度貼在畫紙上，另一半在厚紙板上。可以用手平壓畫紙，要確認紙張沒有皺摺。在相鄰邊緣貼上第二條膠帶。用手指按壓膠帶使之牢固。膠帶的末端用搭接法黏貼，這是固定紙邊角較好的方法。

4. 同樣依序用膠帶黏貼紙張邊緣。再一次用手按壓膠帶，確認畫紙平整服貼。如果某處產生氣泡，紙張因而翹起，那麼先試著壓緊膠帶弄平紙張。如果仍無法整平，就將膠帶撕除重新貼上新的。

鉛筆

　　紙準備好了，就可以著手畫圖。任何的圖畫都從打稿開始。水彩畫也不例外。雖然水彩有透度，但打稿還是必須的，好的鉛筆與橡皮擦是必要的。為了使底稿線條不要透過色層出現，要使用 H 和 HB 的鉛筆。把鉛筆削尖可以畫出細的線條，或者使用較硬筆芯的細自動鉛筆。色鉛筆與筆芯較軟的鉛筆絕對不適合作畫，因為與水接觸後會留下污漬。

　　唯一例外的是水性色鉛筆，使用它們要格外小心。因水性色鉛筆與水調合後會留下色調，所以得慎重選擇符合畫作的鉛筆顏色，再如同一般鉛筆削尖筆尖，以細線條勾勒描繪出底稿。

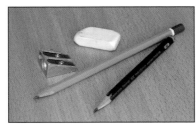

略談色彩
原色
與
二次色

略談色彩

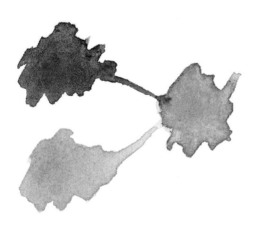

關於顏色，我們知道些什麼呢？或許還記得童年時第一次混合兩種顏料，會得出第三種色彩！的確，這是真正的魔法。但是為何現在需要記起這個？理由就是需要釐清什麼是原色與二次色，暖色與冷色。這對作畫會有幫助。

原色與二次色一名詞本身就已經說明一切。原色是黃、紅與藍，而二次色是原色間混合得出，共三對：

・黃與紅混出橙色。

・黃與藍混出綠色。

・紅與藍混出紫色。

二次色不同的色調取決於原色的混合比例。

還有**冷色與暖色**。請看色相環。

紅、橙與黃是暖色，藍、紫與綠，相對的是冷色。但一切如此簡單嗎？請仔細看一下每一個顏色。顏色的冷暖取決於它在色相環裡靠近什麼樣的色群。也就是黃色靠近橙色時是暖色，但相鄰為綠色時是冷色。每一種顏色都有這樣的特質，可以得到暖的和冷的色階。所以，藍－綠與紅－橙色，是處於《冷與暖》的對立端，但中間的顏色，可以是冷的，也可以是暖的，取決於它靠近什麼樣的原色。

存在著冷暖色特點的經典對立。

冷－暖

陰暗－光亮

透明－不透明

平靜－緊張

稀薄－濃稠

空中－陸地

遠－近

輕一重

潮濕一乾燥

為什麼需要知道這些？這是配色的基礎。這些知識是必要的，因為寫生時會有不同的光線，而產生明暗配置，明暗配置則會影響顏色的呈現。

比如在自然光中，一切看起來比較暖；而在陰影中，看起來就比較冷。在人造光與燭光中，一切都會流露出暖色調。遠離觀眾視線的物品比起近物，看起來會比較冷。這是由於空氣會把遠離的物品與我們隔開。 依此法則，冷暖色的對比，同樣掌握了影響物體遠近感覺的特質。這種顏色特質，正是表達透視法最重要的技法與方式。

總結：存在於光亮與陰暗，以及冷色與暖色。位在前景的所有物體，總會是包含較多的暖色，且色調飽和；而遠方的物體則是多一點暗色與冷色。因此，透視法與格局，可以借助顏色來傳達。

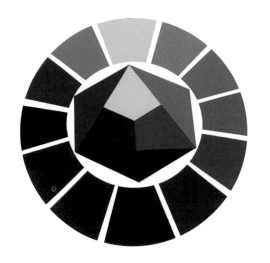

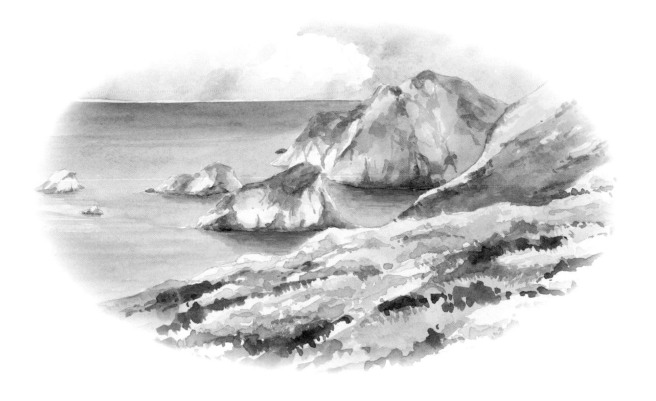

技法

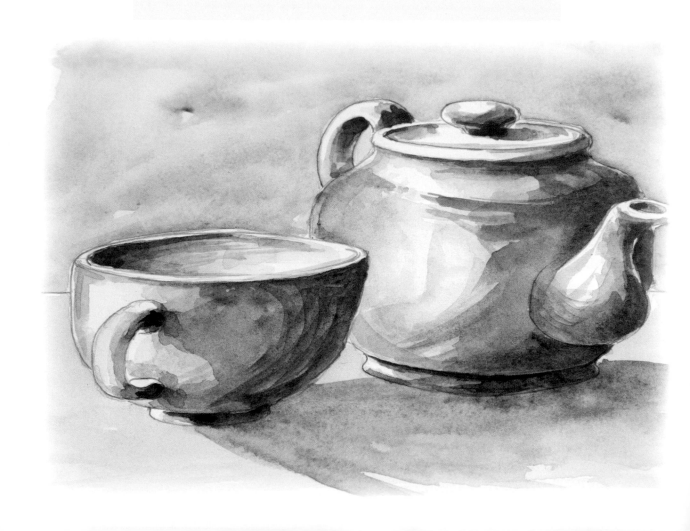

終於所有費心的準備都告一段落，現在要進行主要的部份。

首先，稍微練習一下暈染顏料。水彩畫需要輕巧與透亮，經不起修改或重複上色，因此得從簡單容易上手的練習開始。

顏色的層次，或色調的暈染

第一個練習是色調的暈染，這個手法可以使色彩平順的從暗到亮，或甚至使顏色趨近融合於畫紙的白色，先在紙張上練習幾次。那麼我們開始吧！

以濕潤的畫筆來暈染，常會畫出不優雅的畫痕。怎麼克服呢？非常簡單！畫筆沾少量的水，然後稍稍刮除水分。畫紙不應該是濕答答的，而應該是濕潤的。

1. 畫筆沾上調色盤中加水調和好的顏料，畫出小區塊，盡量使顏料均勻平整。

2. 把畫筆在筆洗中清洗乾淨，不可殘留顏料。用濕的畫筆在畫好的小區塊一邊塗上幾筆。首先沿邊畫上一筆，可以看到顏料開始漫流到潤濕的紙張上，往後的每一筆都清洗過，且沾水的筆緊貼前一筆塗刷。

3. 接著用濕潤，而且一定要乾淨的筆在紙上塗自己想要的部份。然後稍微傾斜畫紙，讓明亮的部份在低處，可以看到顏料開始《下滑》，形成從暗到亮的和緩變化。

也有另外一種暈染手法，適合用來完成小細節。也可以說，這是比較謹慎的手法，但同時也比較單純。

1. 如同第一種情形，調好顏色，暈染出一段長度，盡量使顏料勻整。

2. 把紙巾對折幾次，形成小小的厚紙巾。小心地用紙巾輕輕觸壓一半的暈染色調，千萬別大力壓色層與畫紙，否則紙巾會吸走所有顏料，輕觸時，畫紙會《抓住》一些顏料。

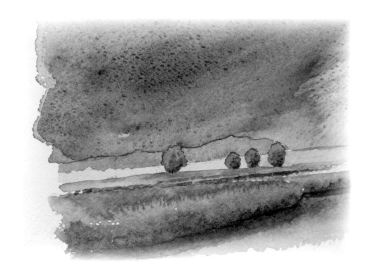

3. 為了使邊緣更明亮，輕按乾淨的紙巾，再次吸收多餘的顏料。

比較兩種手法：使用濕筆會產生自然且流暢的色彩，使用紙巾則顏色呈現較具裝飾性與紋路感。兩種手法都很有趣，依自己想要的效果來作選擇。

現在來示範一種顏色漫流到另一種顏色的作法。先從兩色開始。

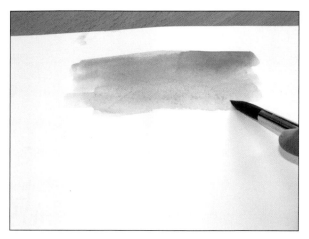

1. 畫出一段綠色塊。涮洗畫筆，然後只沾水緊貼綠色區塊塗刷，不需等到綠色擴散與乾燥，接著在剛才沾水塗刷的部份，畫上藍色，兩個顏色會輕柔自然的混合。

2. 繼續用顏料畫入潮濕的區域，直到期望的結果產生。

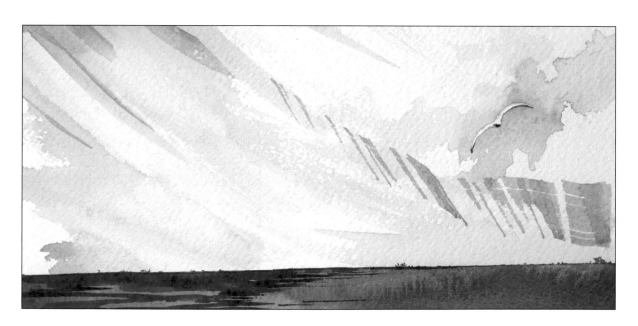

這樣的手法適合畫水、河流或海洋。在色相環中相近色的特性，可以讓色彩產生平緩的流動，以及柔和的色塊。

當一個顏色要重疊畫在另一個顏色的上方，有其他混色的方法。這裡的必要條件是，顏料需要加大量的水稀釋。

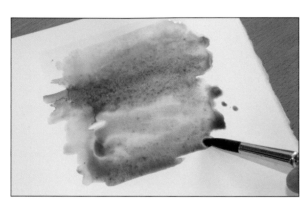 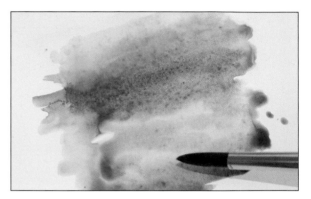

1. 畫出一大筆的黃色。在緊鄰黃色處塗上紅色，並稍稍覆蓋到黃色，在色彩的交界處，顏料會瞬間開始混合，在下方接觸一點紅色的地方塗上藍色。

但這還未完成，這個手法可以使用吹風機將之紛繁化。當顏料還沒有乾時，可以稍微把畫紙晃動幾下或往不同方向傾斜，讓顏料可以散流並相互混合，然後再用吹風機吹乾。吹風機可以吹拂顏料幫助散流。

用鹽薄薄地灑在濕的顏料上，也是種有趣的手法。鹽會吸收四周的色彩，而在乾燥後留下顆粒和花紋。在進行下一步工作前，需要抖掉殘餘的鹽。

讓我們來看幾個例子，如何運用單色、雙色和三色作畫。

2. 等到畫紙全乾。顏料呈現自由隨興的混合，會得到意想不到的效果，這樣的技巧適合裝飾畫與抽象作品。

1. 單色
鈷藍
《城市風景》

用單色作畫之所以能與眾不同，是因為運用了生動的水彩手法，所以可以創造出有特色的線條畫。色彩依圖形平順地自亮到暗變化，畫作的格局因此而展現。在畫作上所有陰影，幾乎是如空氣般，非常輕柔，只有在最陰暗處可以看得到加強的顏色。使用中間色調畫出的作品，會創造出神秘，欲言又止的印象。畫家提供了觀者機會，去思索與感受。

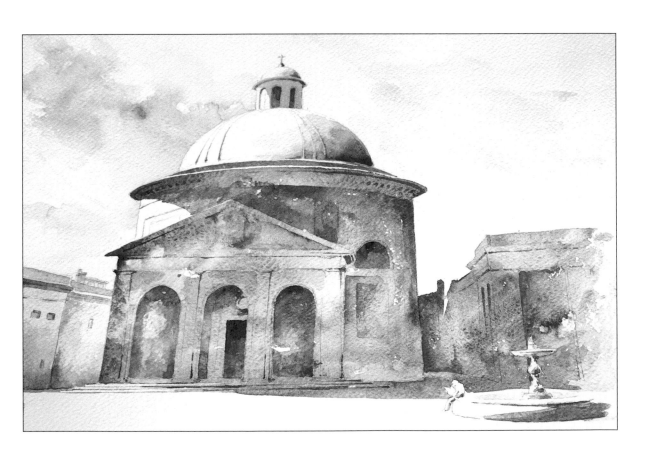

2. 雙色
深棕色，赭色
《有橋的城市風景》

　　這幅作品是用雙色完成，非常簡潔，卻又非常生動。留意這雙色遊戲中，兩種顏色的漫流與融匯，在天空中更加特別顯眼。顏色選擇得很恰當有趣：一方面它們組成了一致的色調，另一方面它們又分屬不同色群。一個是冷色另一個是暖色，形成了最佳互補，並有效地形成對比。

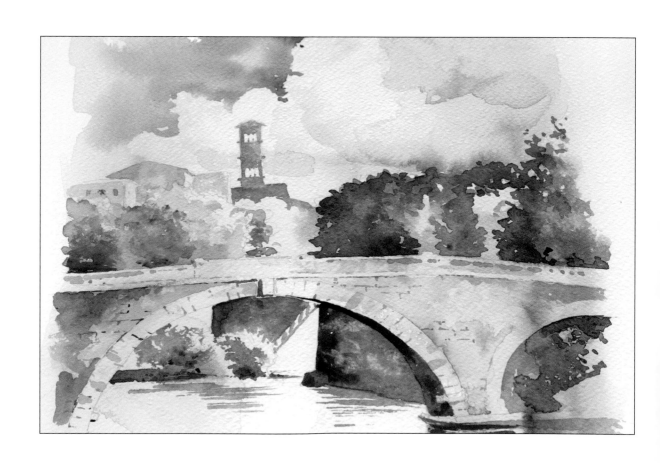

3. 雙色
鈷藍，茜草紫
《女芭蕾舞者》

　　畫作描寫在聚光燈下美麗的馬戲團女芭蕾舞者。因為舞者位在背光處，所以只看得到她的剪影。要描繪這個情境雙色就已足夠。首先《暈染》背景，在潤濕的畫紙上用兩個顏色畫出斑點且做延伸，兩色融匯時會產生許多色調，可以略抬起畫紙並稍微將紙彎曲使顏料散流，並在背景畫上剪影。精細描繪並不需要，因為在這畫作中印象與情緒的傳達才是重要的。

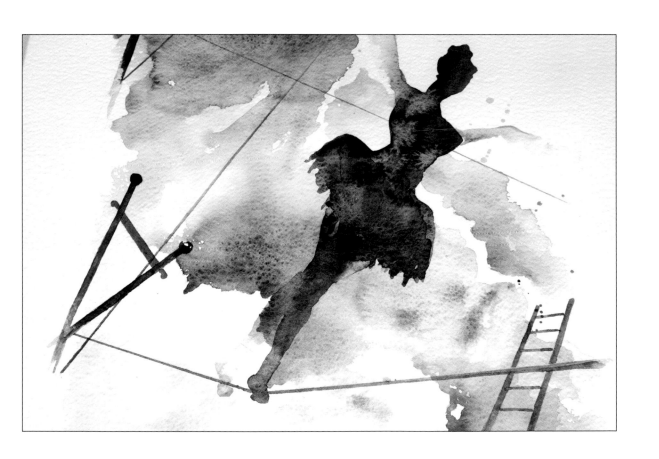

4. 三色
鈷藍，茜草紫，赭色
《海景》

　　這風景描繪得如此輕鬆而寫意。細看這幅圖的細節處，每一個部份都有自己的顏色。色彩好似巧遇般的在不同處相交匯。色彩混合得清楚透亮，渾然天成。整體的冷色色階結合在一起，並平衡了這風景畫中所有部份與物體。

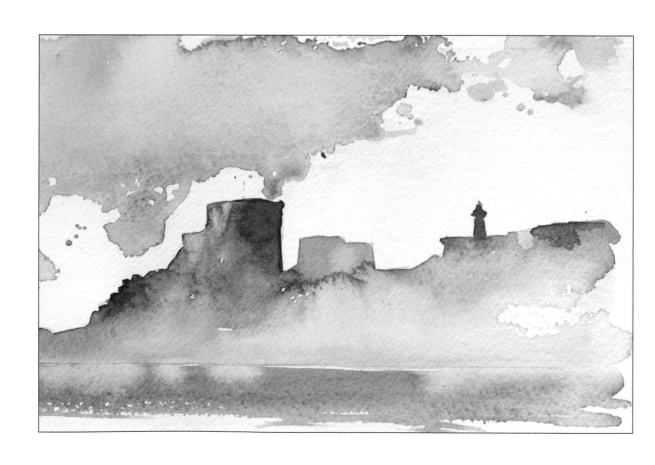

5. 三色

鈷藍，深紅，草綠
《帶灌木叢的城市一景》

　　端詳這風景畫可以找到幾個顏色？沒錯，有無數色彩。但這所有顏色都是由三色所混合出來的色調。再次說明，作品要生動是要藉由不同濃度的顏料相混合。這裡有一個建議是要多練習用調色盤調色。

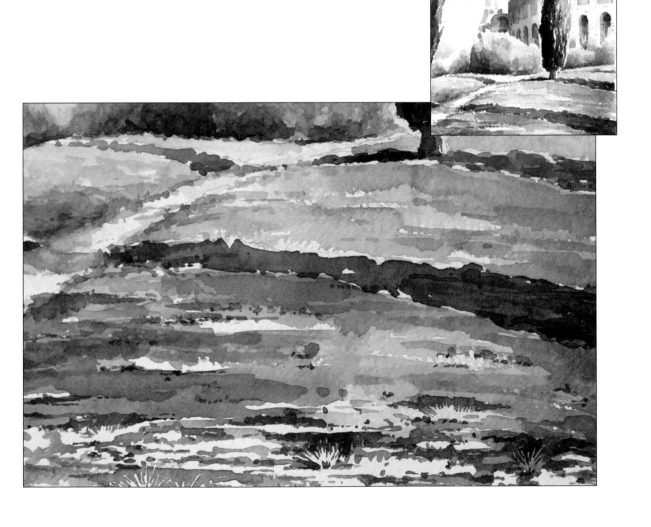

單色作畫《青蘋果》

為了更瞭解如何呈現格局與形狀，讓我們練習「單色作畫」。這樣的練習相當重要，因為第一能幫助掌握形狀，第二可以練習辨認明暗度的眼力。一起來畫蘋果吧！為了方便作畫與臨摹，要在眼前擺設一個簡單的情境，需要一顆蘋果和普通的桌燈，光源來自左邊稍高處。

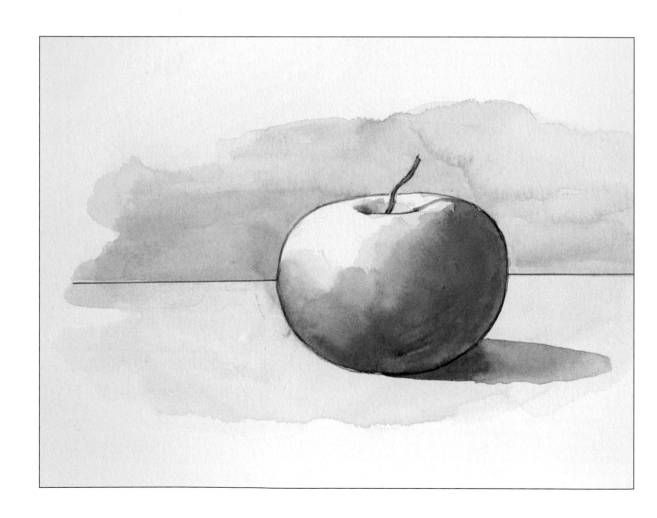

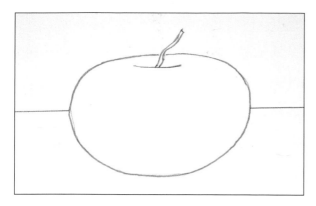

1. 用普通鉛筆打稿，盡量試著一條線完成，使線稿線條盡可能纖細。一定要畫一條水平線，讓遠景與蘋果放置的平面可以產生區隔。水平線不能省略，目的是要弄清燈光落在不同的表面，相對應所產生的不同色調。

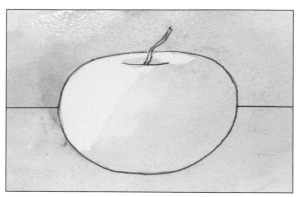

2. 非常簡單輕微的暈染。蘋果靠近光源的部份不上色，這個作品的光源是在左方稍高處。

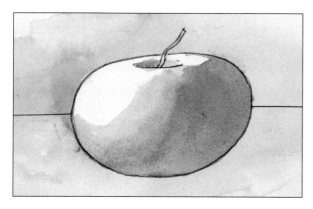

3. 接著加強蘋果的暗面。在靠近蘋果邊緣處的顏色要較濃厚，而靠近中間處則稍淡，這樣一來，在中間會呈現淡淡的暗影。同樣地在蘋果蒂周圍加強小暗影，注意這暗影有不同的方向，它不像蘋果本身的暗面，蘋果的形狀是外凸的，蘋果蒂頭處是凹的，在同一光源下會呈現出不同面貌。

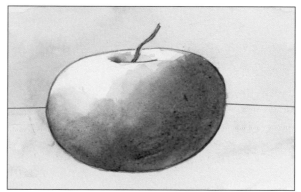

4. 漸漸加強蘋果暗面部份，不要把暗影延伸到最邊緣處，靠近輪廓線的色彩要稍亮些，物體呈現將更富表現力。上色盡量輕柔，才不會在亮與暗之間有太強烈的界線，仔細塗蘋果蒂頭，蒂頭應該要與蘋果暗面的色調相同。

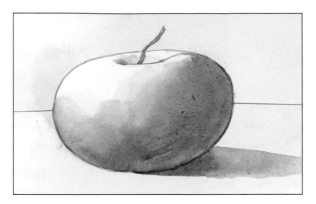 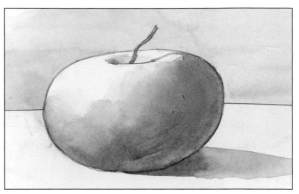

5. 補上陰影。物體產生的影子,平穩地落在光源的相反方向,畫陰影時,要在腦中想像一條從光源到背光面的線,光源相對物體的角度,決定了物體影子的呈現。光源愈高陰影會愈小,愈靠近物體光源愈低,陰影會愈拉愈長。不要忘了畫蘋果蒂的陰影,它不該是直挺挺的而是會依蘋果形狀呈現。

6. 最後完成的是背景顏色飽滿度的加強。蘋果會與背景產生區隔並有空間感。蘋果擺放的平面不需要加強顏色,因為這個表面是最亮的。

雙色作畫－兩個物體的結構

再加上另一個顏色作進階的練習。現在在我們面前的這道課題是運用雙色來表現形狀與格局。理解色彩間的相互作用很重要。擺設兩個物體，一個離我們較近並稍稍擋住較遠的那個物體。使用深褐色和棕色，光源一樣在左上方。

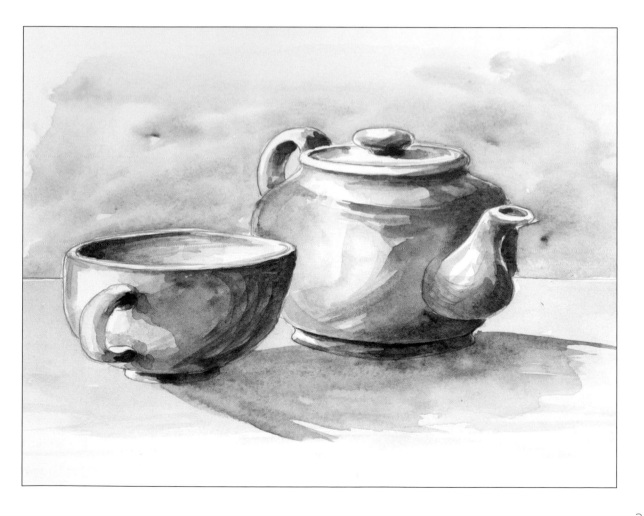

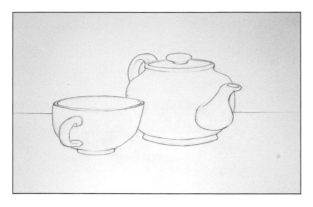

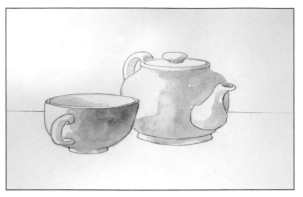

1. 打稿是所有畫作的開端，需要小心謹慎完成。可以事先畫幾張鉛筆草圖、簡圖，以便理解如何描繪物體。一定要清楚畫出這些物件，如茶杯壁的寬度，茶杯與壺把的粗細。

2. 暈染出非常輕透的暗面部份。注意每一個物體都有自己的顏色，別忘了色彩的方向及其所相對應的暗面位置。所以不只物體的外表有暗面，茶杯的內壁表面，壺把與壺嘴的內部也都要有暗影。

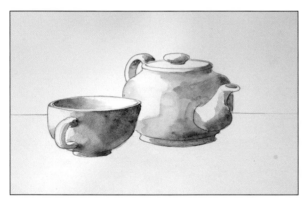

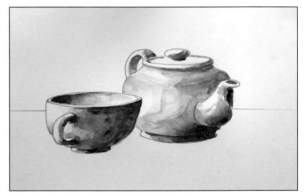

3. 慢慢加強暗面的顏色，第一筆暈染是最關鍵的，而且它要呈現灰面，再漸漸地漸層到最深的暗影處。先從茶壺開始，最深的暗面在右下方，也就是壺嘴底部，壺嘴在唇的下方也有暗影。暗影呈現漂亮的形狀，再次強調壺嘴的形狀與大小，同樣地壺把與壺鈕也有暗影。加強杯緣外側的暗面，而杯內壁則加上第二種顏色可使暗面顏色更有層次。

4. 繼續畫暗面。顏色上要注重層次，大膽地在每個物體上加入第二色。注意雙色形成的暗面，是給人更鮮活的感覺。壺蓋的邊條，杯緣等這些細微處要用較細的畫筆以表現粗細分明，壺把上的陰影要躍動些，尤其是在彎曲處和與物體本身交界處。

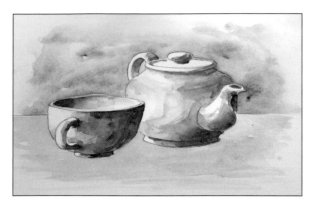

5. 暈染半透亮的背景。遠處背景要稍暗些,而放置物體的表面,因為是較大的受光面,所以要亮些。此外,別忘了運用冷色與暖色,用較冷色畫遠景,近景則用暖色。

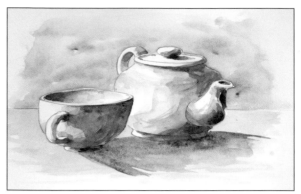

6. 要非常小心地補上物體的影子,這樣杯壺的影子才會合為一體。而且放置在前面的物體,影子要微貼在後方的物體上。別忘了陰影可以輔助勾勒出形狀,茶杯把手的陰影會在杯子上,壺鈕的陰影也會在壺蓋上。

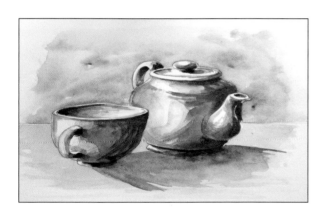

7. 所有構造都畫上顏色後,就剩下細節的加工。輕輕的增補灰面在茶杯與茶壺的受光面上,這樣一來,可以達到形體視覺上的圓形狀,生動地說,就是邊緣好像會彎曲。在與受光面接觸的最陰暗處上稍稍加強色彩,這種對比是很強烈的,在把手的亮處與暗處,杯子內緣與杯壁做修潤特別重要,同處在陰影處的區塊與灰面間沒有強烈的反差,依照形體畫上最後幾筆,平行塗抹出壺鈕的部份,同時彷彿做出形體的《轉折》。

三色作畫－畫風景

　　第三個練習是運用三色畫風景。三色混合會產生無數的色調。

　　這樣的練習對於訓練眼力，以辨別出各種色相有幫助。此練習運用鈷藍、永固綠或碧綠和褐色。

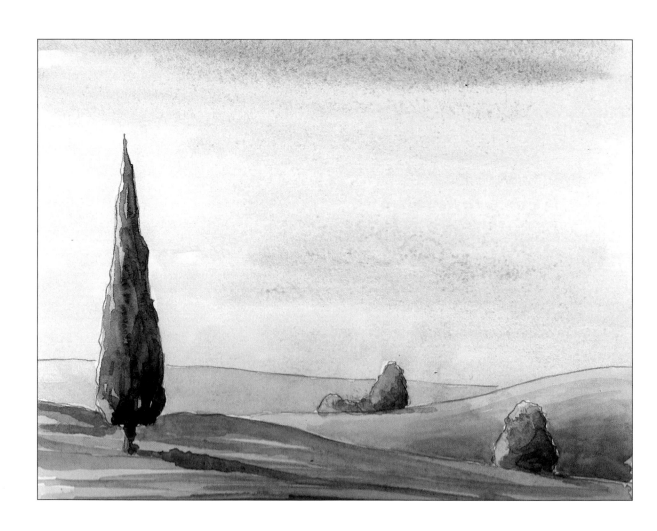

1. 用鉛筆打稿，畫出一條水平線，畫出兩座小丘，樹與灌木叢，不要讓線稿太複雜。

2. 小心地用藍色暈染天空，同樣也需要擴及到最遠的小丘。首先用畫筆去濕潤所有必要的部份，再來謹慎漸進的加上顏色，用平行方式上色，從最上方開始，然後稍微刷白。

3. 用褐色暈染位在中間的小丘，最近的丘陵從綠色轉為褐色。建議大家每一個圖案要素都用不同的技法。所以，畫中間的小丘最好用預先在調色盤上調和好的顏料，而最近的小丘最好以濕畫方式，也就是一開始就用乾淨的濕筆塗刷這部份，之後再上色，讓顏料稍稍漫流並隨意混合。

4. 用綠色暈染樹與灌木叢，較靠近我們的顏色會較飽滿，而靠近地平線則色彩較稀薄透明。若色彩暈染的不均勻也別擔心，這樣會更顯生動。

5. 用褐色加強前景，由鮮明活潑的褐色平緩地轉為綠色，讓顏料間稍做混合。必要時可以用畫筆滴幾滴清水，就會看見顏料隨意流動相互混合。然後，讓色彩平緩地轉為半透明綠色，靠近地平線最遠的小丘，要呈現比較鮮明的綠色。預先於調色盤上把綠色調到非常透亮，在最遠的小丘上，以乾重疊畫上這透亮的綠色。

小百科：將一顏色覆蓋於另一已乾顏色上的技巧稱為乾重疊。所有的塗色都應該要透亮，要能夠看到位在底下的全部顏色。

6. 稍微修飾，並加強樹與灌木叢的顏色。別忘了靠近我們的樹顏色需較飽滿，同樣也要判斷光源方向，太陽光在左方稍高處，可以判斷這是下午或近傍晚，相對於光源的是背光處，也就是在樹與灌木叢的右方要畫出暗面。為製造這樣的效果，要在調色盤上調和綠色和褐色、綠色和藍色，稍微用淺綠、藍色輕輕疊色畫在最遠的灌木叢上。

7. 用褐色讓前景更清楚鮮明，同樣地也將褐色加在中間的小丘，讓灌木叢四周與靠近前景處的空間呈現陰暗。這樣一來，觀賞圖畫時的格局感就出現了。在樹木附近加些綠色同樣可以增添表現力與格局感。

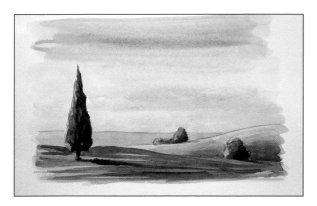

8. 最後要完成的線條是影子。影子在這風景畫上是輕柔半透亮而且是長的，因為太陽快下山了，所以影子會拉長。從樹幹底部開始畫影子，彷彿它們是從同一個點延伸出來，好似倒影，只是更加延伸。用冷色系藍色畫影子，將樹木與灌木叢樹冠暗面部份也稍微輕觸些藍色，所有物體的影子方向都應該要相符合，只有在飽滿度上有差別，愈遠的物體影子愈透亮。

在乾的紙上作畫

　　如何用乾重疊作畫？也就是如何在乾畫紙上畫出簡單，而且更具線條感的畫。這個技巧適合小型速寫和草圖，以及在戶外只是想要描繪景物一角時。

　　讓我們來看例子。

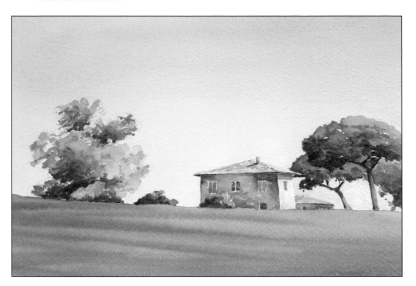

《帶有小屋的景色》

　　首先暈染出天空與土地（草地），然後用乾畫方式畫出小屋和樹木，接下來的細節和組成要素，也都用乾重疊方式，這個技巧與繪畫風格非常適合插圖與裝飾用的精細畫作。

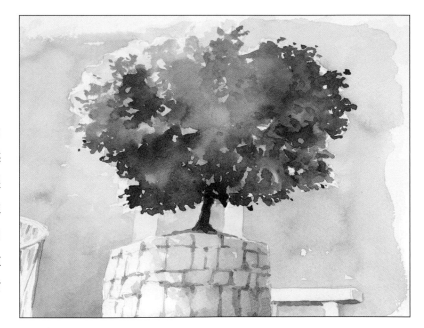

《樹木》

　　如上一張作品，在此張作品中，先輕巧仔細的暈染背景，然後再完成主要描繪。樹冠的繪製有三步驟：首先是全部樹冠的主要背景，再來是細微潤飾，藉由輕畫數筆繪出斑點創造葉子效果，最後階段是將背景加強，對物體四周作細部的修飾。

《城市風景》

　　這張速寫是在戶外完成。圖畫只有薄薄一層色彩，由於這些色彩斑點，可以很容易推測天氣是晴朗的，而狹窄巷弄中的房子有一部份位在背光處。

一起作畫

讓我們一起畫棵小樹，以瞭解速寫的技巧。這
類小張簡單的速寫，不用打稿就能完成。

1. 用褐色顏料畫樹幹。過程中畫筆不要從紙上移開，從斑點開始，彷彿是要擴散顏料般的畫出樹幹與樹枝。

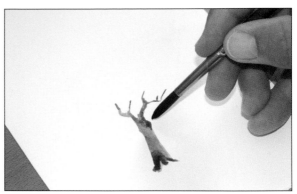

2. 用同樣的顏色補上清楚的線條，第二層加上的顏色要深一些，稍微修飾一下樹枝和樹幹底部。

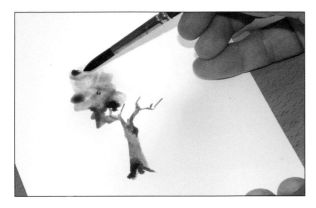

3. 用不同綠色色調大筆畫出樹冠，別忘了亮光與陰暗的方向，陰影部份一開始就要畫得暗些。

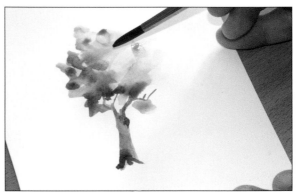

4. 完整地覆蓋上樹冠。用大範圍地塗色或暈染完成受光面。受光的部份不要有太多細節，受光面在顏色運用與著色上要輕巧。

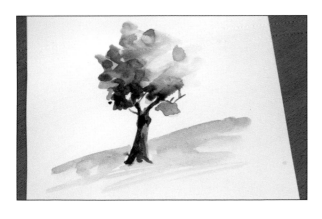

5. 樹冠暗面處的底部需有層次，褐綠色是合適的選擇。用褐色畫樹幹的暗面，樹幹與樹皮不可能絕對平整與光滑，它們是彎曲多節、紋路粗糙，也就是暗面邊緣是不齊整的。可以使用大號畫筆，用寬而隨興的筆觸畫出土地。

6. 最後階段是陰影。用冷色畫陰影，如藍綠或純藍色，用小枝畫筆沿樹冠的暗面處畫幾筆，然後畫至樹幹，樹幹不要塗滿只要輕觸，樹在地上的陰影也是輕觸並要畫出方向。細微的潤飾輪廓和形狀，對於速寫沒有必要，但重要的是要記住光源在哪裡以及如何呈現。

在濕的紙上作畫

　　濕畫法看起來極為隨興，生動表現了畫家的個性。這樣的畫作較具技藝性、無拘無束，而且包含部份的未知性。為了讓顏料自由發揮，好似顏料才是畫家，顏料會散流、漫流並混合而改變色調，畫作的美麗就在於此，而畫作完成的複雜度也在此。非常重要的是當紙還沒有乾時要快速上色，要懂得適時停筆，才不會有多餘的色彩破壞畫作。

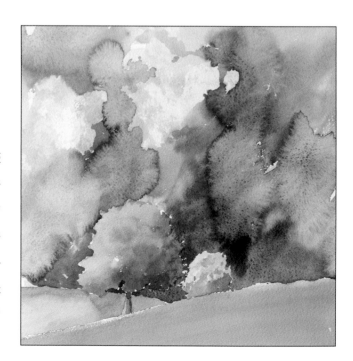

《帶有玫瑰樹叢風景畫》

　　天空由兩種藍色色調完成。顏料彷彿是浸潤在濕紙中，當色彩漫流並相互混合後，會形成雲朵。更明確的說，要特意選擇雲朵下方的位子留白，其餘部份稍用顏色加強，為了要形成大範圍的紋理暈染，從上方滴清水到顏料上，會使顏料散流各處。由於主要描繪對象是天空，在天空下方畫出顏色與紋理較為柔和的土地與灌木叢。

讓我們來觀察畫作若干細節，畫中天空是用單色或雙色來暈染。

鮮碧綠的天空

　　天空用雙色以濕畫法輕巧地暈染，再滴幾滴清水做出紋理暈染，可使用吹風機吹散水滴，但不要讓紙張被吹乾。

風景一角

　　這張畫作呈現得更加寧靜，沒有強烈的顏料漫流，而且非常柔和，正是在濕紙上作畫才可以得到這樣的效果。為了讓畫紙保持濕潤，可以在紙張下放濕的毛巾或按時以噴灑器在紙上噴水。

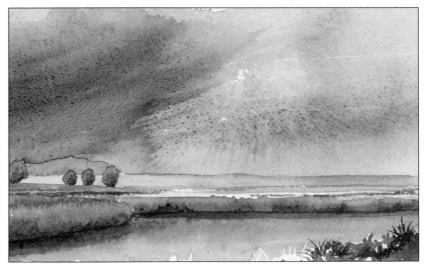

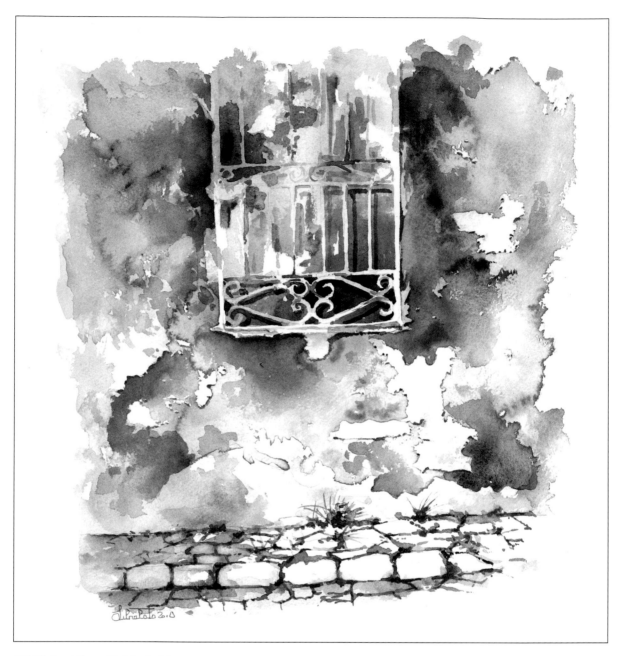

房子細部。花紋窗格。

　　如之前作品，背景是隨興且大範圍的色塊。重複地把一色上在另一色未乾的顏色上，顏料散流在濕紙上，相互混合形成紋理，以此基礎建構整幅作品。完成這樣作品的複雜性，需要注意的是若想使畫作某部份較為明亮，則需針對其餘部份加深顏色。在色彩稍微滲入吸收到紙張內之後，再對窗格細節處做修飾，這可以如陰影那般加強我們對窗格的印象。

一起作畫

　　讓我們一起來畫小幅靜物畫《花瓶與花》。在畫這幅圖時，要能理解到顏料如何散流以及如何處理
暈染的技法。不預先打稿，只在另一張紙上畫草圖，衡量運用哪些顏色，然後在乾淨的白紙上直接作
畫。

1. 用寬平頭筆刷確實地潤濕整張紙。可以刷兩次，先刷平行再刷垂直，這樣可以確定整張紙均為濕潤，不會有漏失。

2. 開始上色。先從較亮的色調開始，謹慎上色，可以只畫簡單的幾個斑點或小小幾條波浪紋，並觀察顏色如何混流。

3. 漸漸地加上一些較躍動的色彩完成背景。加色時盡量符合預先所畫好的草稿，以保持之前所繪的圖案形狀與構圖。

4. 等待畫花的主要斑點暈散開後，便可加上綠色。這裡需要非常專注，因為要將花朵間的葉子和樹枝潤飾，決定哪裡有花，然後使用綠色如同要將花勾勒出來一般。

5. 待綠色顏料散流，並與其他顏色稍稍混合。可以再用其他綠色色調加強，使葉子有層次感。

6. 等顏料微乾後稍微修飾葉子，用更細的畫筆把花加上稍明顯的線條、外形和輪廓，但不要全部都勾勒出，只強調一部份，將其他地方留給想像。

7. 同樣地稍微潤飾花束上層，不要再用綠色顏料，可用藍或紫色。同樣可以形成陰影的效果，卻不會給予整體構圖沉重感。

8. 稍稍抬起畫紙讓顏料散流，形成不定形狀的色塊。這樣的色塊能夠與整體背景結合得更好，不易看出明顯的線條。

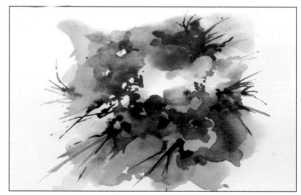

9. 用細筆補上細小水珠，和幾筆輕巧半透明的塗刷，色彩會由花束散流到各處。但是別忘了花束中間應該要留下較為明亮的花。

10. 豐富構圖中央的顏色。用乾淨的畫筆潤濕畫紙中心，再畫上互補色造成陰影效果，花的輪廓會變得更容易辨認。

11. 稍微加強花束下方的背景，以便突出明亮花瓶的輪廓。用藍色和紫色畫出與花瓶交界處輕盈散流的陰影，之前塗色的背景部份，可以作為陰影的一部份，非常協調地反映在花束下的花瓶上。

12. 最後完成線條。在花的中央用細筆點出深色的雄蕊，但不要點的相同、均勻，最好是讓它們任意展現宛如真花，是畫家所重視與喜好的。

畫雲－運用吸水紙巾技法

　　練習不同的顏色漫流之後，可以練習運用紙巾技法了，也就是用紙巾吸掉顏料。

　　這是畫雲最好的技法。雲要如何呈現呢？雲是非常輕巧透亮幾乎沒有色彩，但雲靄間卻又色彩豐富，形體大小不一，美麗得令人著迷。開始著手作畫前，讓我們來觀察例子。

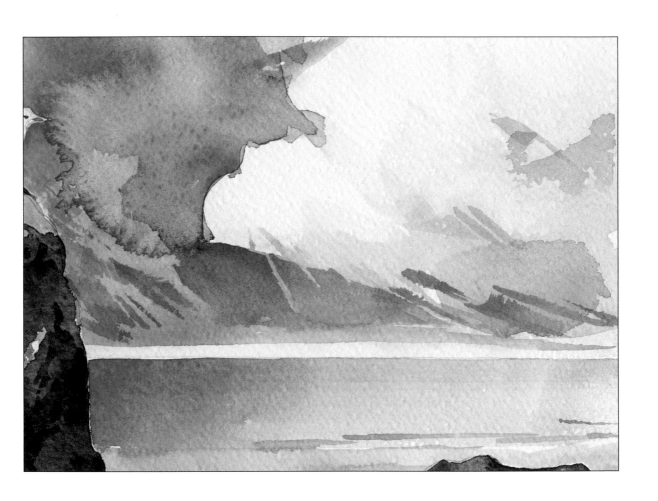

山海一景

如果端詳這幅畫的天空，雲沒什麼特別處，也沒有勾勒輪廓。有的只是天空某部份較暗，然後輕微地描繪出雲的外形。但這已足夠運用想像力去建構這幅畫，看到大片積雲，正從海洋往我們飄移過來。在這個情況下，水彩創造了奇蹟，色彩的半透亮創造了某種飄渺。

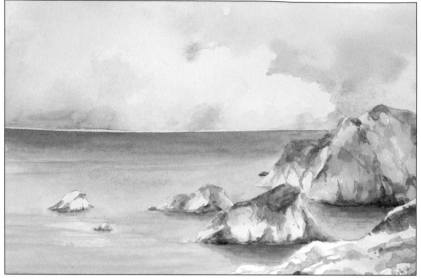

有礁岩的海景一隅

雲依稀可辨，但只能憑上方輪廓看見整片天空是透亮幾乎沒有色彩，但仍可看到並感覺到這片雲。

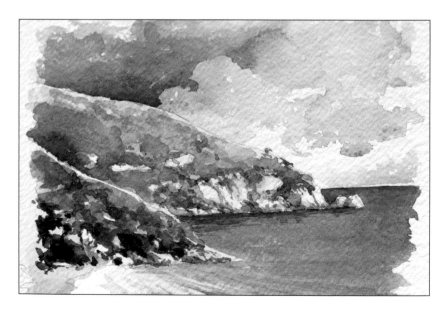

天際線下海上帆船手的圖畫細部

用濕畫法畫出有若干色調的
天空，讓色彩任意散流，但構圖
的中央還是大的且有份量的雲，
以及一個重點的物體，而這小小
的帆船手更能襯托出雲的壯麗。

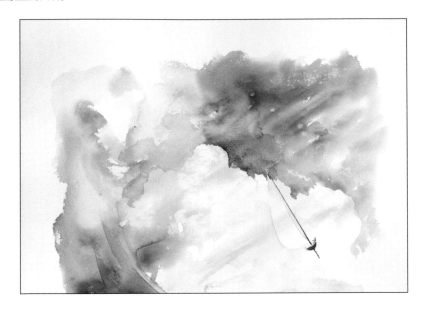

一起作畫

如何不害怕去畫那些捉摸不著的主題，並做出鮮明的勾勒呢？這是最有趣的練習之一，除了技法與
懂得使用顏料作畫外，還需要想像力。

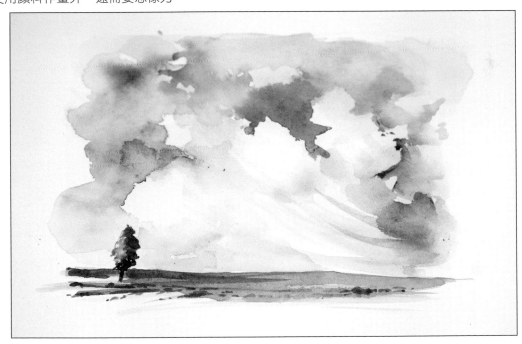

1. 用鉛筆預先打好線稿。因為主要的描繪物體高於地平線，所以先畫上一條線，為了不讓地面完全空蕩，再畫一棵小樹。

2. 小心地用淡藍色調暈染天空上層，靠近地平線的地方也不要略過。要向上做暈染，彷彿在雲上方，這時要用大量的水快速作畫。

3. 在各部位加強顏色，同時保持住雲朵不明顯的輪廓。在調色盤上調出藍色色調，並在小張測試紙上檢查。

4. 塗上飽滿的深藍色點，使背景色彩多樣化。

5. 抬高畫紙一側使顏料流動到另一側，並美麗地散流著。稍微這樣保持畫紙的角度後再把紙恢復原來的位置。

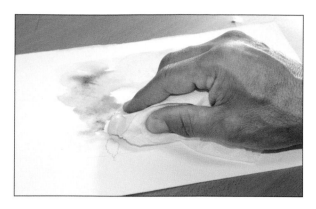

6. 用紙巾吸取雲輪廓的部份顏料。需小心不要讓紙巾吸走過多的顏料。

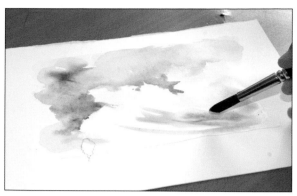

7. 在地平線上方自由地畫上幾筆弧形，彷彿風吹好似雲在移動。為了使筆觸能隨興輕巧，畫筆應該要飽含水份。

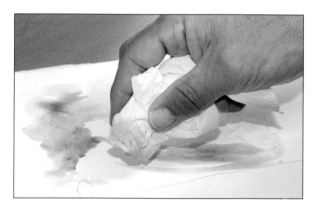

8. 為了不要有生硬線條和強烈色調，用紙巾吸除部份顏料時，紙巾只需要往反方向，從上到下移動。所以下方留存的顏料會比上方的多。

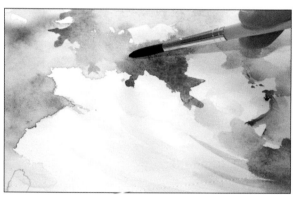

9. 用薄薄的半透亮褐色暈染出地面。前景並非重點，可以不作處理簡單保留。現在重要的是要將天與地作出區隔。

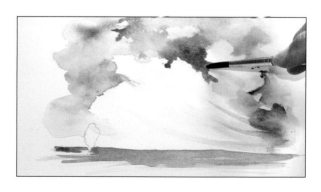

10. 在雲上方再補上一些色彩。紫色或更積極的藍可以區分出雲的上方輪廓，產生雲格局的空間與感覺。

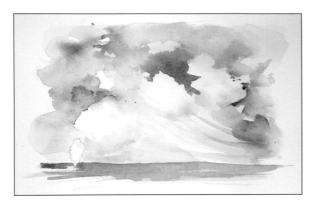

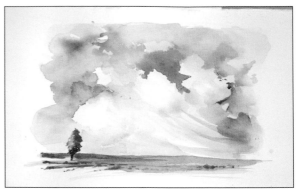

11. 同樣地可以稍微往不同方向傾斜紙張，讓新塗上的強調色彩可以稍微散流，使得在整體畫景能因而稍稍的融合成為一體。

12. 只剩完成樹和地表紋理的繪製。調和綠色與藍色，使樹的色彩呈現協調而且穩重，色彩要多點暗沉並且柔和。同樣地，用冷褐色在地上畫出陰影。

陰影

幾乎所有的示範和舉例的作品都有提及陰影，那這裡有什麼特別的呢？陰影就是陰影，要從另一個角度來觀察它，將陰影看作是與眾不同的裝飾部份，就像是小細節，可以把簡單的風景畫或是靜物畫，變成相當迷人的畫作。陰影是值得特別注意的，讓我們來看例子。

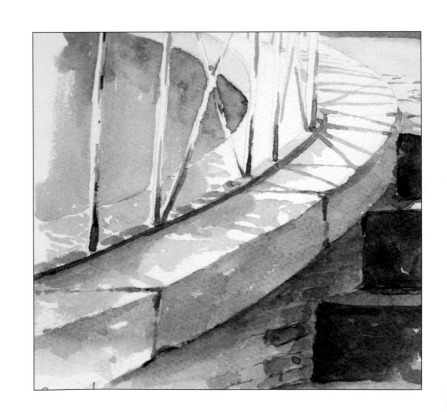

路燈陰影的細節

在所有主要的色彩暈染與細節潤飾結束後，陰影是最後完成的步驟。陰影是輕盈而且透亮的，要用單色完成，注意畫作裏沒有看到路燈燈柱上的裝飾成份，卻看到陰影生動地傳達整體渦形裝飾。陰影它不單是傳達格局的陰影，也是獨立的裝飾部份。

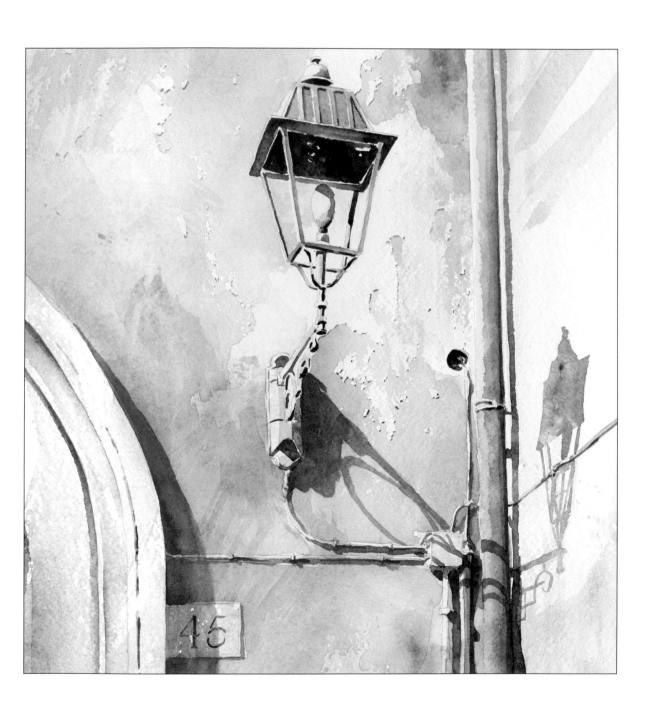

《有橄欖樹的城市一角》

在這張畫作中陰影是小部份，而且完全在物體各自的底部上，這表示時間接近中午，而且城市裡是晴朗無雲的天氣。要注意即便只是一個小細節，都會成就整張畫作的情感。

龍舌蘭風景細部

龍舌蘭生長在橫列長形的花盆裡，葉子受上方陽光照耀，所以陰影不偏落在一邊，而是剛好在葉子下方。還有一個重點就是觀察陰影是什麼樣的形狀與方向。影子彷彿是向下掉落，很明顯的是由下往上看龍舌蘭，也就是說陰影位在視點上方，在陽台或石頭圍牆邊。

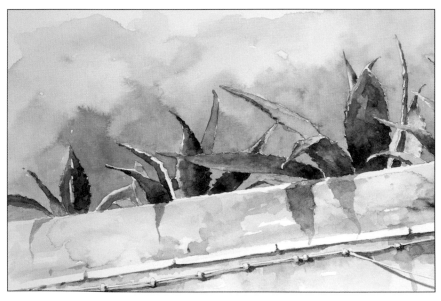

花與窗欄的陰影

　　這是一幅畫作的細部，細部的陰影增添了裝飾性，不單傳達了畫中物體的格局與形狀，花的陰影像是相互對映的描寫，也像是房子白牆中的花朵紋理。

　　窗欄輕巧的陰影同樣豐盈了畫作，讓看不到的部份有完整的想像。

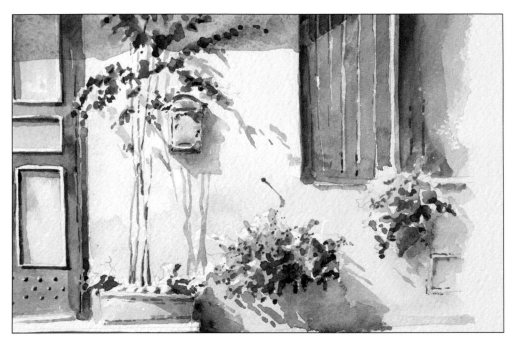

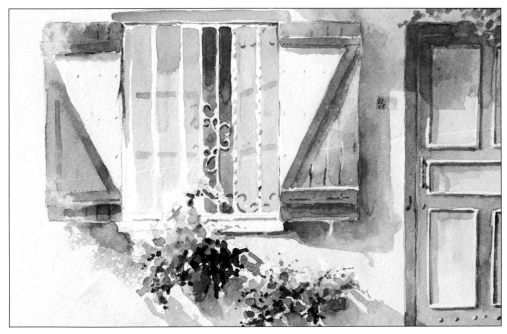

一起作畫

讓我們一起完成有陰影的小幅作品。畫作的元素是：房子局部、窗、窗台上的花，以及最主要的「晴天」。

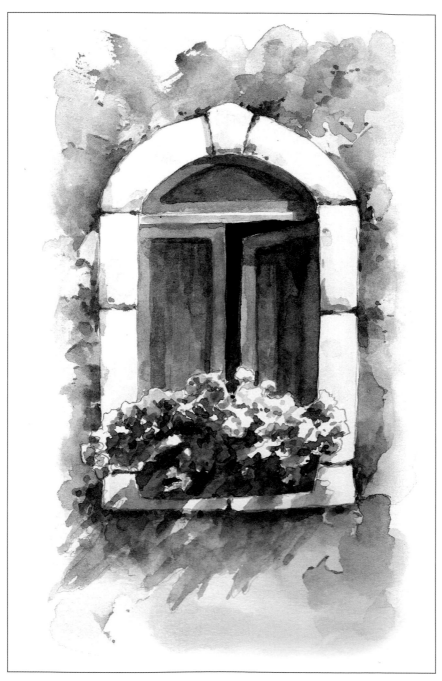

1. 準備鉛筆打稿。細心地描繪出窗戶，勾勒出花與花盆的輪廓，並將花的陰影處稍作記號。

2. 將窗戶四周的背景輕輕暈染。選擇自己喜愛的技法，用濕畫法或只是均勻的暈染，在調色盤上調出色調，讓色彩多樣化。

3. 均勻謹慎地用色彩暈染窗戶上的護窗板。在畫細緻作品時，使用較細的畫筆會比較順手。用筆去潤濕所需要的形狀與面積後便可上色，護窗板邊緣應該要平齊工整。

4. 花盆畫上色彩。用顏色暈染細部，一定要將顏色畫在測試紙上檢查色調，不要在選色上出錯。

5. 轉用綠色顏料。因為是晴天，所有的顏色都是面向太陽，故應在上方留位子畫花，底下用綠色暈染葉子，以及花在葉子上的陰影。

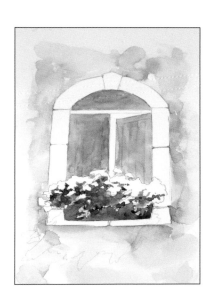

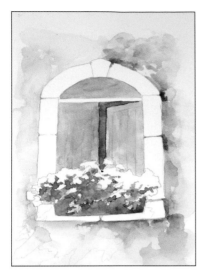

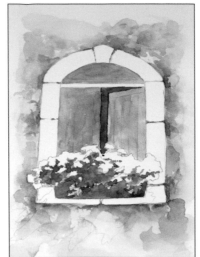

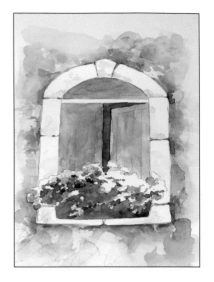

6. 在窗戶內部，也就是在護窗板後的房子內部，補上顏色。不要用過於淡薄或過於活躍的色彩，試著去平均整體色彩的漸次變化。同樣地加一些色彩的斑點，讓窗戶四周的色調變化，稍顯層次感。

7. 接著畫靠近窗戶另一側（左側）的牆。色彩的漸層與紋理的呈現，可以再次強調出窗戶，也就是把窗框的效果表現出來。如果在某處顏色的飽滿度出錯了，就用紙巾去潤濕應當是明亮部份的區域。

8. 把花加上淡紫色調。不過不要整個上色，最亮的部份需要留白。加強時要有變化，盡量不要畫出形狀和色彩飽滿度一樣的色點。

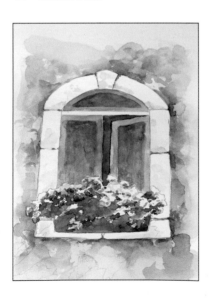

9. 潤飾護窗板。加上更厚重的顏色，讓護窗板的形狀可以清楚的強調出來，同時也畫上輕盈的陰影。在花與葉子加上淺藍色色調，為花補上層次。

10. 現在終於進行到作品最有趣的部份。拿細畫筆作一些小小的強調，用細線勾勒窗戶四周的石塊，在石塊接縫中加些小陰影。

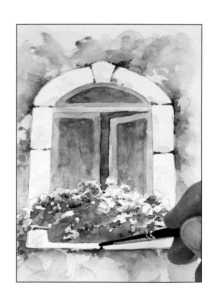

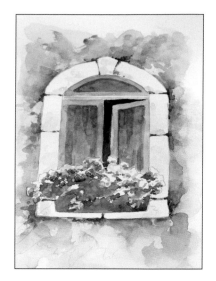 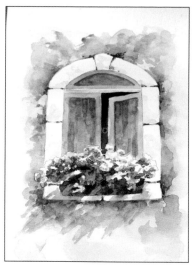

11.
同樣用細筆在護窗板上做些小小的強調。稍稍使色彩有層次，勾勒每一扇木板，彷彿上頭有陰影。

12.
在調色盤上用水調出鈷藍色，可以加些褐色。在預先做好的記號上，畫出花朵的陰影。非常重要的是要用乾重疊勻整地覆蓋住這部份，不要有暈染。陰影一定要透亮，仍可見到下層的顏色，不要被陰影覆蓋住。

13.
在窗戶內的護窗板上畫出陰影。窗戶四周石塊的陰影，會依其形狀落在護窗板上，也再次凸顯了護窗板。由於這個陰影，會讓畫作展現出格局，同時可以讓花更顯眼地突出在前景中。

14.
畫作完成時，可以再對花稍做強調，並補上窗戶周邊的小陰影。輕柔的淺藍陰影可以強調出石塊的形狀與格局，而同樣地窗戶四周的小斑點，可以製造出牆面紋理的效果。

水的反射與倒影

　　水是最能吸引人們目光的事物之一。不用水彩，還能用什麼來畫水？水有趣的地方在哪裡？在於水可以反射光線，以及水是如何在婆娑流動中反射。

　　我們來看例子。

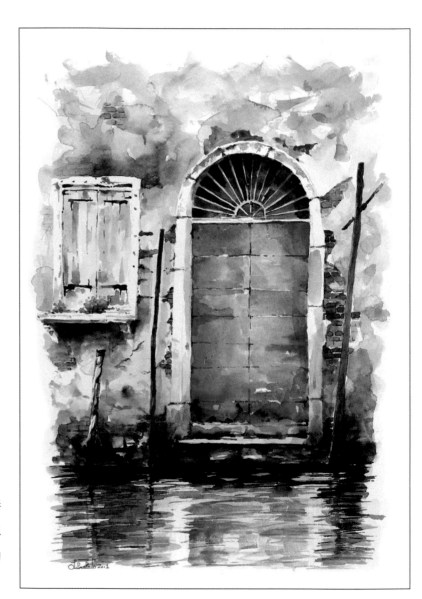

《威尼斯式的門》

　　端詳運河中的水，水深黑，光滑且平靜。水中反映出門與椿柱，倒映物有些曲折，展現了水波的晃動，用輕而平行的筆觸勾勒出了倒映物與水。

礁石旁的白船一景

　　小小的白色遊艇，平靜地停泊在寂靜的海灣。從哪裡知道這是海灣呢？請仔細看看水中的倒影，平靜清晰沒有波紋，也就是説海十分的寧靜，風平浪靜，畫作用輕巧均勻的暈染完成。

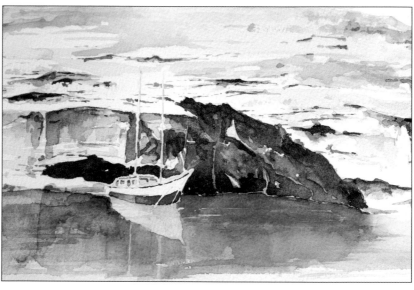

《海中礁岩》

　　太陽明亮地照耀著海中的礁岩。在明暗之間有非常明顯的對比。倒影是如此的清晰，而不是死板的線條形狀，它也會隨波擺動。倒影用細微的水平塗刷完成。

《橙色小船》

　　橙色小船隨波浪輕擺。它的倒影多美麗啊！倒影有些許破碎，並帶有太陽的反光。由於這些反光以及稍暗的平刷筆觸，產生了水輕盈流動的感覺，彷彿是小小水波。

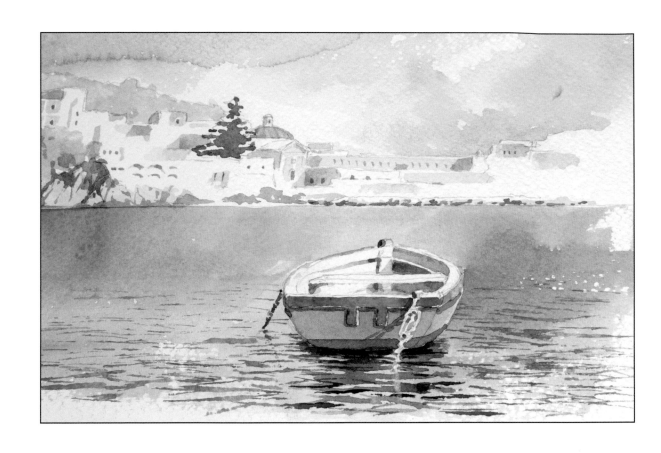

一起作畫

讓我們一起嘗試畫海景。畫兩種不同的表現形式，亮光與黑暗的倒影。

現在從白帆小船開始。

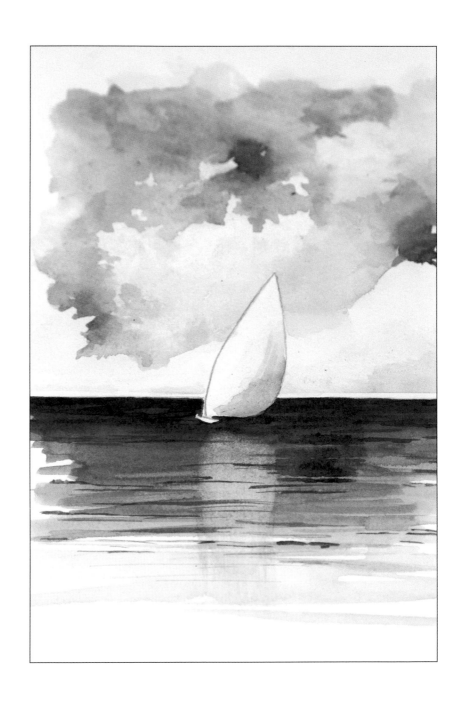

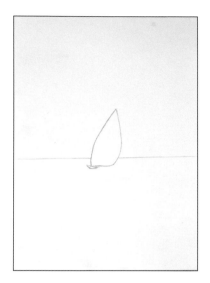

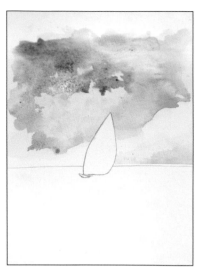

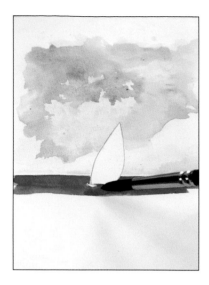

1. 用一條水平線,將畫紙約略分成兩半。在線稿畫上一艘被風吹鼓大帆的小船。帆是畫面重點,要畫出它的倒影。

2. 用顏色暈染天空。近海平線的天空要非常明亮而且澄澈,暈染漸漸延伸到上方的雲。不同於天空,雲的色彩要更活躍,呈現多樣色彩。

3. 謹慎均勻地用顏料暈染海洋。從海平線開始,平緩地向下移動。別急著勾勒出船與帆的輪廓。

4. 靠近下緣色彩漸漸淡化。借由乾淨的濕筆,輕淡地將色彩延伸,就像之前練習的一樣。

5. 靠近海平線加強顏色，讓顏色大膽積極些，但由於有其他的色調，所以色彩不要太顯深沉。

6. 為了不要讓色彩漸層變化過於明顯，也同時要帶有水的感覺，使用乾淨的濕筆，隨興畫上數筆的寬塗。

7. 為了要呈現帆的大小和形狀，需要為帆畫上暗影。暗影只能是淺藍色的，因為這是海水的反光，也因此陰影只會在帆的下方。再用更細的筆去刷白帆的暗影。

8. 接著畫帆在水中的倒影。倒影在小船與帆正下方，用乾淨的濕筆，把大小與帆一樣的倒影刷白。洗淡顏料時，不要用畫筆去塗擦畫紙，只要用濕筆刷上幾筆。

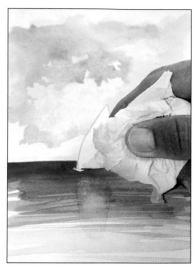
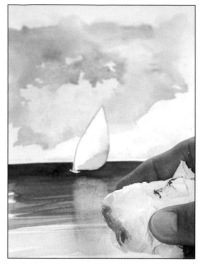

9. 從船往下用紙巾吸掉水分以及多餘的顏料。動作要非常輕，幾乎不帶按壓。

10. 用細筆做出幾筆長長的水平塗刷。其中一部份應該要在倒影上方，因為要創造出波紋的效果。

11. 用不同的色彩稍微強調天空。所以在雲上方加上紫色和藍色的斑點，再沿著雲的邊緣刷淡斑點。

12. 用平頭寬畫筆稍微潤飾海洋。借助畫筆畫出海面上的漣漪，在小船四周和小部份帆的倒影上，則要稍稍垂直畫幾筆。

一起作畫

倒影的顏色決定作畫的技巧。讓我們一起畫礁岩的倒影。

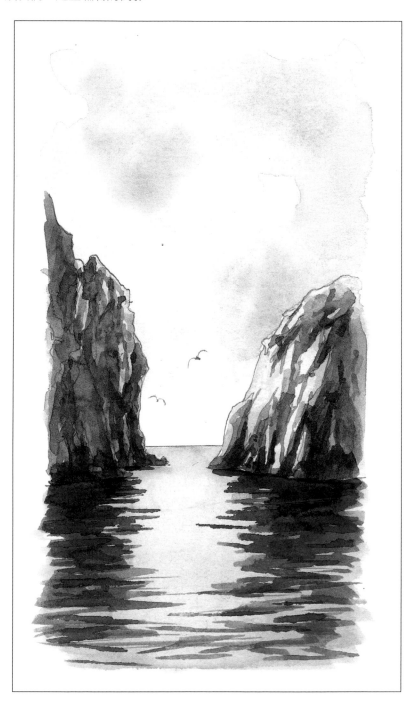

1. 準備鉛筆打稿。海平線約莫位在畫紙中央,兩塊礁岩由一小片海分開。

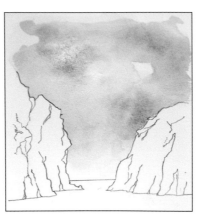

2. 開始畫天空。首先用濕筆輕抹表面小心地上色,不要忘了海平線附近不應該有色彩。

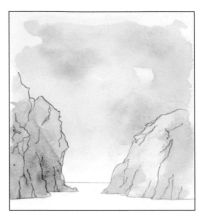

3. 用輕巧透亮的色調完整覆蓋礁岩。預先在調色盤上調好色調。這是用來畫礁岩色調中最明亮的,因為所有其他要畫上的顏色都會比較深暗與厚實。

4. 以均勻且非常透亮的色調畫滿整個海洋區塊。這個色調也應該是海中最明亮的,所以在作畫前預先在測試紙上確認顏色。

5. 用紙巾吸掉礁岩間些許色彩。只要按壓紙巾就可以把顏料吸掉(絕對不要擦拭)。

6. 用褐色畫出礁岩紋理。凹陷處與陰影部份要小心上色,為了作畫順手可以運用細筆。

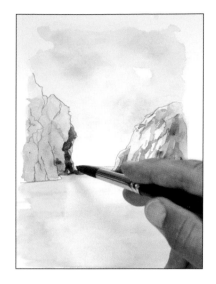

7. 等顏料稍乾後，再繼續加強海洋與礁岩邊緣的交界處。這個部份總是潮濕的，而潮濕石頭的顏色則總是比較深。

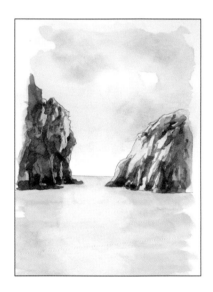

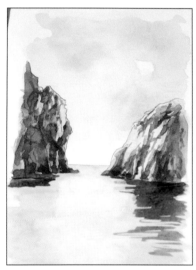

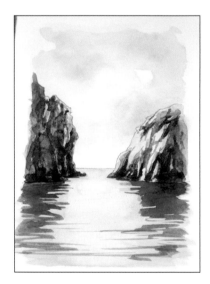

8. 畫上另一種褐色色調，使礁岩色彩有層次感。小心上色，要記得不論色彩的飽滿度如何，顏料總是要透亮。所有重疊法的運用都應該要非常輕巧。

9. 接著，從礁岩到前景來潤飾海洋。用比較活躍的色彩，以平行的塗刷方式上色。非常重要的是顏色的加強，只能是由礁岩的方向而來，礁岩之間的空間仍然是留白。

10. 用幾乎看不到的輕柔筆觸，非常謹慎地在礁岩光亮的部份，加上來自海面更輕淺的藍色反射光。伸入水裡的礁岩下層部份，稍微畫上淺藍色。

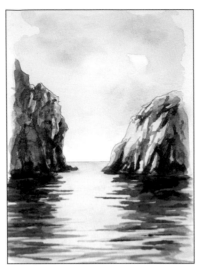

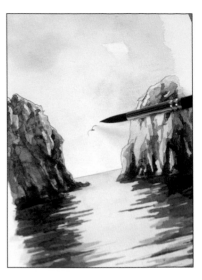

11. 用平頭寬筆在海面上加上漣漪。塗刷要用短而極輕的筆觸。

12. 為了要強調出遠景，需要加強前景。在畫作的下層邊緣也補上漣漪，同時也包含礁岩間通道照在水面上的光。

13. 畫海鷗。用細筆畫出兩隻鳥的剪影。

留白膠

水彩畫的技法可以依畫紙和水量創造不同的效果。但不僅止於此，還有一步絕招，讓圖畫的個別部份在創作過程中先遮蓋住，然後再去除，以此達到特殊的效果。比如，如果想要在深色的波浪中，作出白色水珠，或在某處留下細細的白色反射光，就適合使用留白膠。

現在用例子來解說技法。

《漁夫的船》

　　在這張作品中，先用留白膠，把船舷上水的反射光以及在水面上的光點蓋住。再將整幅作品完成。繪製結束後把留白膠拿掉，就能得到極細的白色線條。

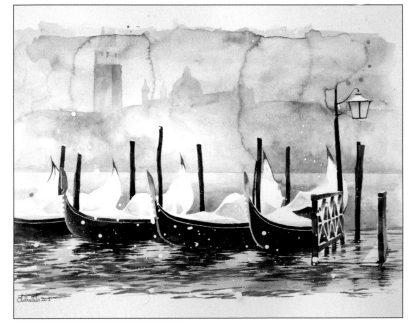

《威尼斯的雪》

　　就像上一幅作品，同樣先用留白膠遮住小細部，明確的說是小小的點。再從畫好的作品上取下留白膠就會出現雪花。只有借助留白膠方可達到這樣的效果。

一起作畫

以白色欄杆和花束為素材，一起試試畫幅小小的畫。

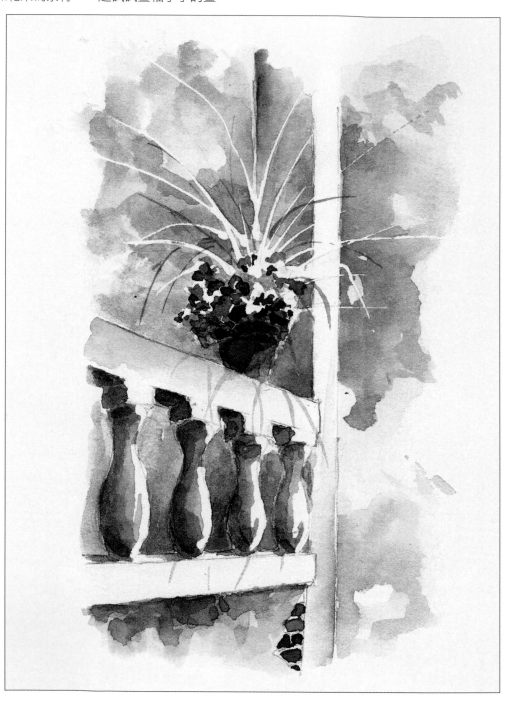

1. 完成鉛筆打稿。檢查構圖的正確性,並自行決定光源在哪一方,而相對的另一邊則會是陰影。

2. 用留白膠蓋住畫紙最亮的部份,其中也包含花的細葉。小心從軟管中擠出留白膠並均勻地塗佈在線稿上。

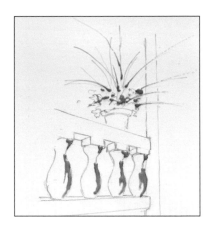

3. 用留白膠畫出柱子上最亮的部份,彷彿這是發亮的部位。讓作品上的留白膠確實乾燥平均要 25-35 分鐘,但是最好是依照留白膠上的說明決定時間。

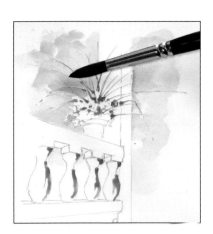

4. 等到留白膠乾燥後就可以著手作畫。如同過去一樣地作畫,輕巧透亮的暈染天空。留白膠是不會影響到顏料的。

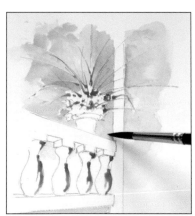

5. 用褐色或赭色的淡色調暈染牆和欄杆的深色部位,試著讓顏料均勻上色。

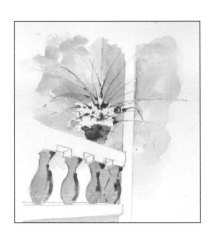

6. 花盆與柱子用色彩暈染。可以立刻畫上一些色彩,或是用重疊法逐步地補上色調。

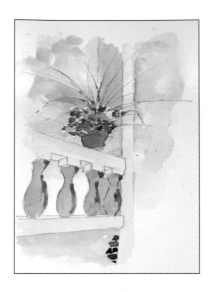

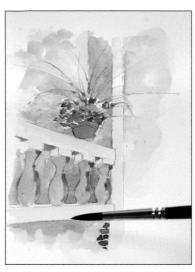

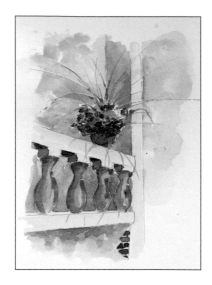

7. 慢慢地為圖畫整體添上色調,修飾如花盆的綠草和牆上的磚等細節。

8. 稍微使陰影有層次。借助陰影可以表現出格局和表面的立體感。

9. 加深陰影。這裡適合用細筆,借助細筆暈染小細節並畫出細長葉子的陰影。

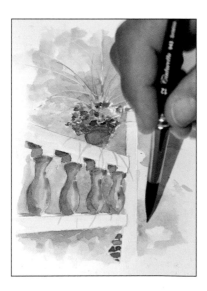

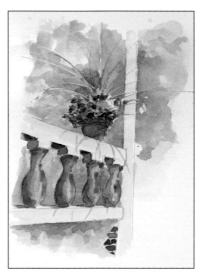

10. 為了均勻整張作品的色彩層次變化,要讓天空的色彩更活躍。

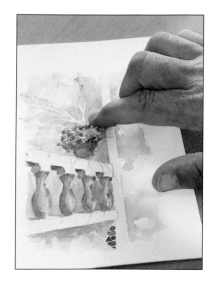

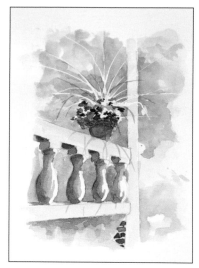

11.

從乾燥後的作品上取下留白膠。乾的留白膠形態像橡膠，可以借助橡皮、豬皮膠或僅用手指就可以容易取下。

12.

最後只剩在花盆裡補畫一些花。花被留白膠蓋住的部份稍微塗上紅色。不要只用一種色彩，否則花束整體的觀賞性會受到破壞。加一些色彩來畫出白色和紅色的花。

一起
作畫

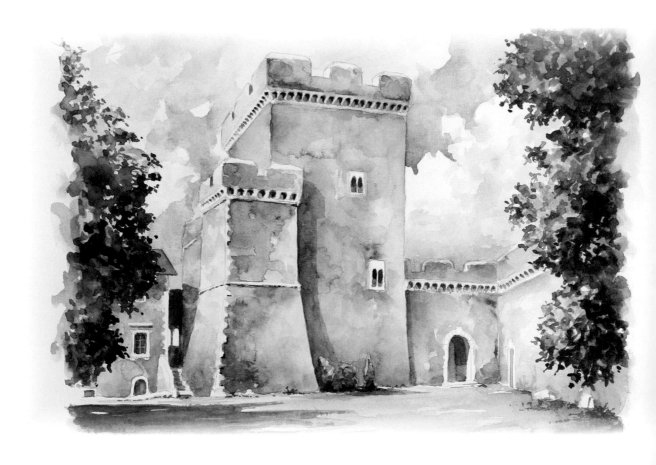

學了這麼多的手法，看了不同的技法，也該試著運用它們。現在可以輕鬆寫意地完成一張完整規模，帶有不同景物、雲和陰影的作品。選擇一個比較合適、美麗的場景來畫風景畫。

1. 準備鉛筆打稿。將所有的細節加工並檢查景物遠近配置的正確性。這時打底的線條要非常的細。

2. 開始畫天空。用濕的畫筆小心地潤濕紙張，描繪出輪廓後再加上顏色。記得愈靠近地平線的天空愈亮，這部份背景要畫得柔淡些。

3. 將城堡非常輕柔透亮的上色。小心地勾勒窗戶周圍輪廓，為了要塗上均勻的色層，預先在調色盤上用水把顏料調足所需的量。

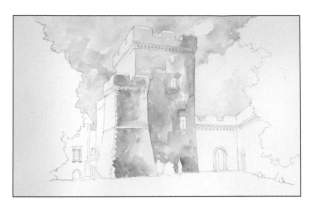

4. 小小的城堡塔樓離我們較近，可以稍稍用相對大膽的顏色畫它。為了要增添生動感，可以滴幾滴清水在紙上的顏料上使之形成紋路與散流。

5. 所有城牆逐步地用顏色塗滿。位在較遠且在陰影處的部份，要畫得比較暗深。在牆邊的灌木叢上，則塗上淡綠底色，對於前景適合用半透亮綠褐色的重疊法。

6. 前景的樹葉在顏色上是紛繁且最具飽滿度。用濕畫方式隨興奔放地塗刷這部份。

7. 為了讓綠樹叢表面呈現紋理且具表現力，要使用較多的綠色色調，並用紙巾吸乾小部份的暈染處，以形成小小的透光，這樣樹冠看起來會更接近真實場景。

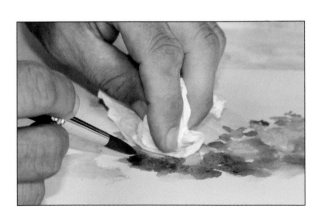

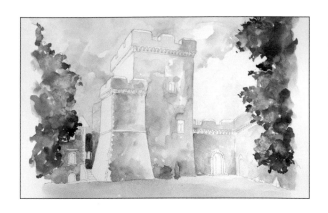

8. 用同樣的方式，畫出左側的第二棵樹。讓左右側的樹顏色稍有差異，這樣才能清楚表現出它們的受光面不同。

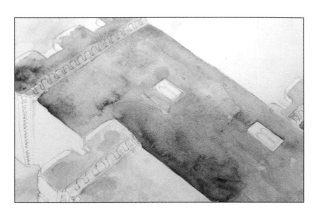

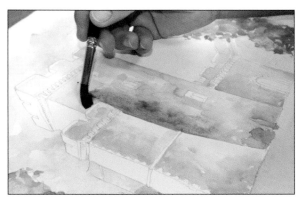

9. 著手城牆的潤飾。牆的陰影部份，顏色要稍微暗深且具層次，加上一些新的色調，這樣才能增添紋理。

10. 稍微稀釋顏料讓顏料平緩地散流，而不會有明顯的亮暗色階變化。

11. 從上方滴幾滴清水，利用吹風機吹拂顏料，使顏料可以美麗地散開，然後再將吹風機離畫紙遠些吹，使顏料稍乾。可以依序地吹不同的水滴，會得到非常生動的效果。

12. 小心地用色彩修飾小塔樓。完全按照鉛筆稿上色，細節則留待下一步的潤飾。同樣可以用吹風機吹拂顏料，並稍微吹乾。

13. 拿較細的畫筆修飾小細節和物體。在角落和牆邊緣處補上陰影。

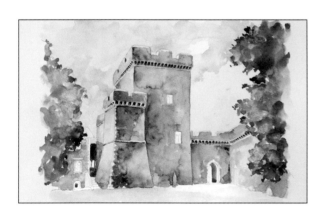

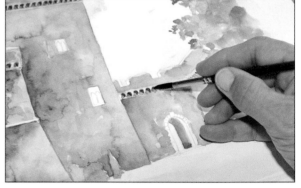

14. 用更細的筆描繪城牆上所有的小細節，不要忘了在描繪時要考慮到光源的方向，以及相對應的陰影位置。

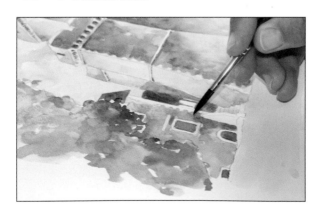

15. 在城堡增建的部份加強色彩，並使用不同的色調。小心用畫筆圈繞出窗戶與裝飾部份的輪廓，要嚴格依循之前畫好的線稿。

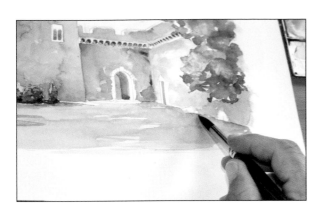

16. 把靠著城堡牆面的小片綠草地顏色加深。為了使綠地看起來更柔和與協調，加些褐色與橙色，用濕筆平緩地稀釋全部綠地。

17. 在前景的小片綠草地，同樣要畫得較為鮮明與活躍。用乾淨的濕筆隨興的畫上幾大筆，然後在顏料上方畫出一道條狀，會呈現出如小草般美麗的暈染。

18. 用細筆塗刷潤飾城牆旁的灌木叢，並加上小陰影。在調色盤上調好畫陰影用的淺藍、綠色色調，這個色調可以柔和地強調出灌木叢的大小。

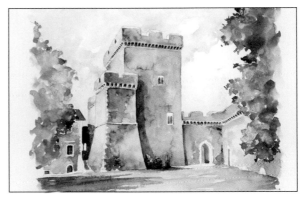

19. 描繪出在城牆上的陰影。不要忘了陰影應該要完全透亮，透過陰影應該可以清楚地看到完整的下層。觀察整體比例，畫出小塔樓產生的影子，為建築物的深處畫上陰影，也畫上主堡被增建部份的遮蔽。

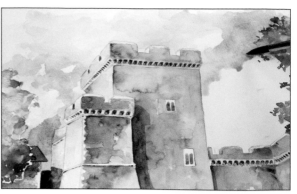

20.
同樣地，往城堡的通道也在陰影中。把整個牆洞的厚度，以及位在其後方深處的部份用深而暗的顏色呈現。再以重疊法將淺藍色均勻覆蓋整個通道。

21.
現在再回到天空及雲。首先在雲上方加強色彩，將雲的輪廓潤飾得更鮮明。

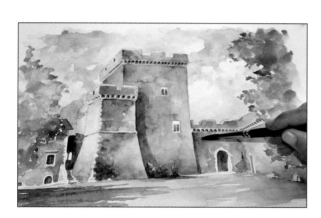

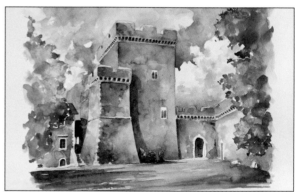

22.
加強天空色調後，立刻就會察覺到城牆上的色彩不夠。加上一些鐵棕色和茜草紅，這麼一來就可以讓整張作品的色彩達到均衡。

23.
用藍色顏料在雲下方及接鄰城牆的上方，塗刷幾筆寬且非常透亮的藍色，可造成絕佳的空間感與景深的效果，形成雲不是位在城牆後而是在城牆正上方這重要的感覺。

24. 最後的線條與上色。為了要把第一棵樹帶向畫作前景。這時葉子需要更大膽的色彩，藉由不同輕重筆觸與方向的隨興塗刷，補上細節的潤飾。

25. 用更細的筆描繪第二棵樹的葉子，漸漸地擴展至較大的範圍。這樣的技法適合描繪有細小葉子的樹冠。

26. 在前景上用細筆再補上綠油油草地。筆刷以垂直方向短而簡潔的畫出。

27. 最後補上小細節與線條。在窗戶內補上細微且對比鮮明的陰影以及位在城牆邊緣和角落的線條。

後記

　　作品完成後，剩下的就是簽名，並寫上日期，用以保存第一張大幅畫作完成的時刻記憶。

　　重要的是不要就此停筆，而是不斷的練習。謹記水彩畫最關鍵的是輕巧與透亮，彷彿水自在悠遊而創造出畫作。

　　我們不會在這兒道別，請持之以恆，準備好顏料，還有一系列水彩畫有趣的主題與不同分類在等著呢！

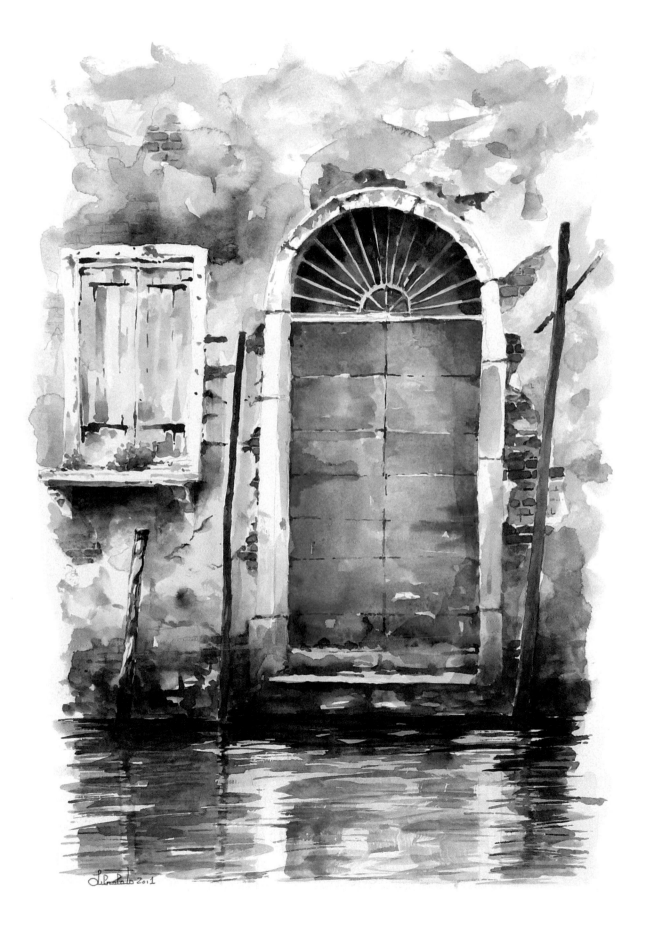

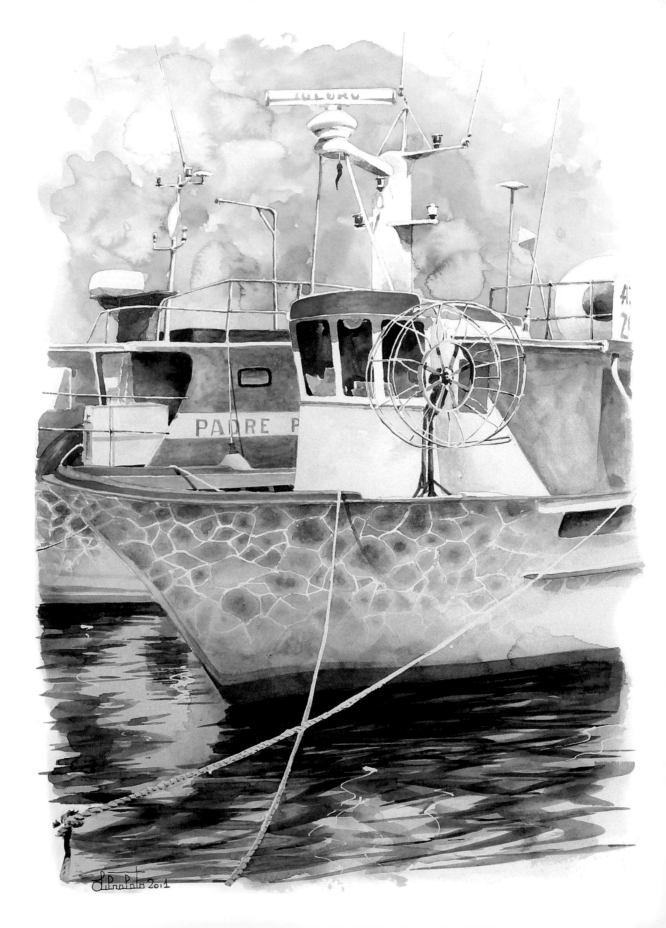

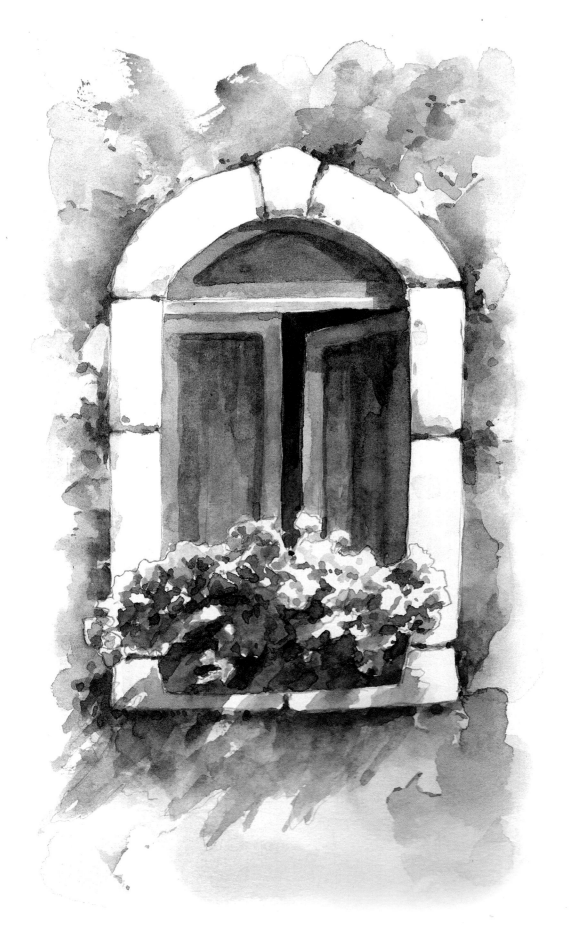

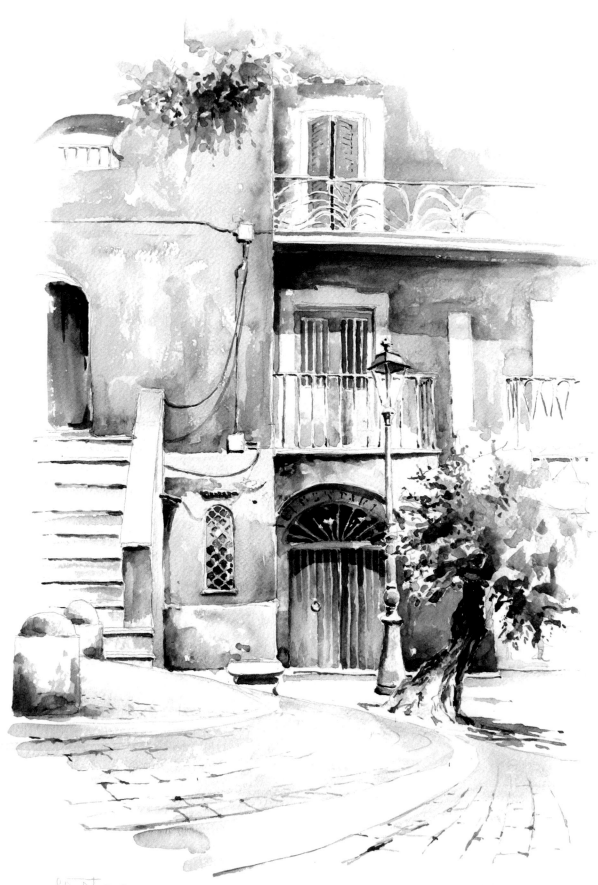

SilvaPate 2007

系列推薦

跟著義大利大師學水彩：基礎篇

978-986-6399-37-4　　定價：299

　　瓦萊里奧‧利布拉拉托向我們開啟了一個細緻，空靈與感性，令人驚嘆的水彩世界。作者獨一無二的教學方式，早已在義大利聞名遐邇，那裡許多剛起步的畫家，在他著名的水彩畫學程中掌握了繪畫技法。

　　本系列問世讓每一位有創作熱忱，並夢想掌握水彩畫技法的人，或甚至從來沒有拿過畫筆的人，都有機會可以學會水彩畫。詳細的作畫細節描述，搭配作者豐富的繪圖參考範例，在《跟著義大利大師學水彩》裡步步分解的技法練習，讓大家輕鬆快速地掌握熟練的技巧，並成為真正的水彩畫家。

跟著義大利大師學水彩：靜物篇

978-986-6399-38-1　　定價：299

　　瓦萊里奧‧利布拉拉托和塔琪安娜‧拉波切娃邀您一同享受環繞四周的美麗世界，並開始以水彩技術描繪它。作者將幫助您學會靜物畫的水彩技術，從最初的形狀到複雜的結構。您將學會使用水彩描繪蔬果、碗盤，並練習織物和布簾的畫法。讓我們從草稿開始來著手練習，接著整理出草稿中的每個元素並開始畫出所有物件及顏色。別忘了三件非常重要的事情：編排、結構、透視。經過更詳細的描述、大量的插圖和練習，您將更容易、更快速地掌握技能並成為真正的水彩畫家。

跟著義大利大師學水彩：肖像篇

978-986-6399-46-6　　定價：299

　　隨著課程的進行，您的水彩技法將會逐漸改變，您將學會更佳自然的畫法，用濕染的手法下更加能呈現畫的美感。假如談及到修飾的手法，單色的肖像畫即為最鮮明的代表。單色肖像畫和多色肖像畫最有趣的差別在於圖畫手法極為不同。在此教材中，我們會談論到所有技法，您只需要準備好紙張、顏料和您的耐心就足夠。您是如何開始起筆的並不是那麼的重要，重要的是接下來的每個步驟，如何畫出極為寫實的肖像畫。同時還希望讀者在閱讀此教材時，能更加的熱愛，且一頁接著一頁的沉靜在美好的水彩世界。

978-986-6399-45-9　　定價：299

藝術家塔琪安娜・拉波切娃協助我們用新的角度去看待水彩畫，藉助獨特的技巧以及使用水彩色鉛筆、粗鹽、美工刀和蠟的方法，教我們如何創造出多樣化的藝術效果。塔琪安娜也傳授如何製造出優美的墨點，利用遮蓋材來描繪出輪廓，使用皺褶紙來達到復古和別緻的效果，以及其他更多的方法。詳細的作畫細節描述，搭配作者豐富的繪圖參考範例，步步分解的技法練習，讓大家輕鬆快速地掌握熟練的技巧。把紙製造出刮痕及皺摺，將水和鹽巴噴灑在畫紙上面，輕鬆地就能創造出無與倫比又獨特的藝術畫作！不論是剛開始學水彩畫的人，或是有經驗的繪畫愛好者，都能為真正的水彩畫家。

978-986-6399-44-2　　定價：299

花，永遠能吸引人們的注意力。用水彩畫出來的花，是如此的輕盈、明晰，鮮活生動的像能隨風擺動！花卉的圖案裝飾總會出現在室內裝飾、器皿和布疋的裝飾畫中。在創作自己的彩色構圖時，重要的不僅僅是表達結構和顏色，更是情緒以及當下花朵及大自然的狀態，表現出葉子在風中的擺動、陽光的溫暖。需要非常細緻精巧的研究莖和花瓣上的所有細目、每一道紋理。

透明和輕盈，還有潔淨和顏色鮮豔是水彩技巧的基本特性。開始畫水彩時，要牢記顏料的特性並且讓顏料層總是透明的。要表達出鮮花的嬌嫩，唯一需要的就是透明清亮的色層。

978-986-6399-43-5　　定價：299

作者這次邀請我們一同遊走這些美麗的高山、田野、城市以及海洋，帶您認識不同種類的景色，傳授您如何描繪農村、海洋和城市景色，並教會您使用水彩來描繪這片大自然的美景。

不同景色作畫的原則和方法不盡相同，須事先仔細構好草圖。在描繪草圖時，需親自體會大自然的環境，蒐集必要的素材和一個舒適的空間。描繪風景的色調，草圖必須是簡潔透明的，假如您想花個幾天來畫同一幅風景，最好在同一個時段和同樣的天氣下來作畫，陰影和色調才會準確。請選擇您覺得最有趣的景色，輕鬆地就能創造出無與倫比又獨特的藝術畫作，並成為真正的水彩畫家。